皮雕技法的基礎與應用—進階篇

打敲篇、皮雕篇、水晶染篇、皮絞染篇暨織物染整技法之植物染篇與印染篇

THE BASIC TECHNIQUE OF LEATHER SCULPTURE AND ITS APPLICATION — ADVANCED CHAPTER

BEATING CHAPTER, LEATHER SCULPTURE CHAPTER, CRYSTAL DYEING CHAPTER, LEATHER TIE-DYEING CHAPTER; AND PLANT DYEING AND PRINTING / DYEING CHAPTER OF TEXTURE DYEING AND PROCESSING TECHNIQUES

蘇雅汾 著
By Su,Ya-Fen

全華圖書股份有限公司

作者簡歷

蘇雅汾 Su, Ya-Fen

台灣省台南市人，1952年生。

學 歷

2009/9 ～ 2012/6　　私立中原商業設計研究所碩士畢業（98.9-101.6）

2006/3　　　　　　教育部專科以上學校資格審定合格副教授資格 95年3月8日
　　　　　　　　　（副字第033519號）

經歷

1983年～迄今	救國團台南市社會教育中心〔基礎皮雕〕授課講師。
1985/4	教育部專科學校專業及技術教師甄審合格講師（1985/4.74/4/1 專技字第042號）
1986/8	日本皮雕技藝甄審合格講師（75/8/1）
1986/9 ～ 1988/6	中國文化大學美術系設計組畢業（75/9 － 77/6）
1992/8	教育部大學獨立學院及專科學校教師審查合格講師（1992/8）81/8/29 講字第40946號
1994/8 ～ 2002/1	國立成功大學職能治療學系兼任講師（1994/8 － 2002/1）
2004年	擔任教育部中等教育司主辦「藝術與人文領域創新教育營以染色藝術為例」授課講師
2005年	擔任行政院勞工委員會職業訓練局辦理中華民國洗染整燙技術授課講師。課程：1.織品染色學 2.色彩學課程
2005/2 ～ 2006/7	國立屏東科技大學服飾科學管理系兼任講師（2005/2 － 2006/7）
2006年	擔任屏東科技職訓局主辦「皮雕設計與行銷班」在職訓練授課講師
2006/3	教育部專科以上學校教師資格審定合格副教授資格 95年3月8日（副字第0三三五一九號）
2009年	國立臺灣師範大學98年非正規教育課程認證中心審查委員─科目名稱：（一）皮革工藝基礎（二）皮革工藝進階（三）手繪蠟染藝術（四）手縫皮革基礎（五）皮革藝術本科（一）皮革藝術本科（二）皮革藝術本科（三）
2009/9 ～ 2012/6	私立中原大學商業設計研究所碩士畢業（98/9 － 101/6）
2006 ～ 2017/7/31	台南應用科技大學時尚設計系副教授於2017/7/31退休

得獎作品

1. 1982年　　台灣省台南市第七屆中學工藝作品「金工－遨翔」，獲教師組優勝獎。
2. 1984年　　台灣省第九屆中學工藝作品「綜合工－皮的創作」，獲教師組特優獎。
3. 1984年　　台灣省台南市第九屆中學工藝作品「其他工－皮雕壁飾」，獲教師組優勝獎。
4. 1984年　　台灣省台南市第九屆中學工藝作品「綜合工－皮雕」，獲教師組特優獎。
5. 1984年　　台灣省台南市第九屆中學工藝作品「金工－裸」，獲教師組特優獎

6. 1985 年　　台灣省台南市第十屆中學工藝作品「其他工－皮的幻變」，獲教師組優勝獎。
7. 1985 年　　台灣省第十屆中學工藝作品「其他工－皮的幻變」，獲教師組優勝獎。
8. 1986 年　　榮獲台灣省教育廳 74 學年度評選爲中學優良工藝教育人員獎。
9. 1990 年　　榮獲教育部 78 學年度專科學校自製教學媒體透明片類競賽銅牌獎。
10. 2002 年　　指導學生參加財團法人中華民國紡織業拓展協會辦理之「2002 年織品設計競賽－布絞染、縫染」（聯展），榮獲團體組優勝。
11. 2003 年　　指導學生參加財團法人中華民國紡織業拓展協會辦理之「2003 年織品設計競賽絹印（角色）」（聯展），榮獲團體組佳作。
12. 2013 年　　102/5/19 指導學生時尚設計系四尙四 A 李珮菱參加『2013　YODA 新一代設計獎』（工藝設計類）皮雕「鳥與狩獵者 The　Hunter」獲 2013 新一代設計獎入圍。
13. 2014 年　　103/9/26 榮獲 103 年師鐸獎，教育奉獻獎及 40 年資深優良教師
14. 2015 年　　2015/5/03 指導學生時尚設計系四尙四 A 楊佳翰同學作品皮雕名稱「黑色幽默」獲 2015 入圍金點新秀年度最佳設計獎（時尚設計類）。
15. 2015 年　　2015/5/03 指導學生時尚設計系四尙四 A 沈晏汝作品皮雕名稱「RUBOT」參加 2015 新一代設計展獲『2015 金點新秀設計獎』（時尚設計類）。
16. 2015 年　　2015/5/03 指導學生時尚設計系四尙四 A 劉亭妤／高鈺婷作品名稱「心中有樹」獲禮品公會特別獎 2 萬元。
17. 2015 年　　2015/5/30 指導學生時尚設計系四尙四 A 劉亭妤／高鈺婷參加教育部 2015 年全國技專校院學生實務專題製作競賽入圍決賽獲全國流行時尚設計群第三名。

著　作

1. 皮雕技法的基礎與應用
2. 早期雕版插畫設計－兼論唐五代佛教雕刻畫作品
3. 漢代的朝服
4. 光造形之性質與設計
5. 月橘之織物染色與媒染劑效應之探討
6. 香徑徘徊－蘇雅汾皮雕藝術作品集
7. 台南縣桂花鄉婦幼關懷協會皮雕創作發表研究報告
8. 皮雕技法的基礎與應用－進階篇
9. 媒染劑用於天然染料的呈色效應
10. 台灣地區生活工藝推展現況初探－以皮雕爲例
11. 皮雕藝術的技法與理念－以「香徑徘徊作品展」爲探討實例

協　會

1. 中華民國美術設計協會 M830344
2. 中華民國工藝發展協會 2580
3. 中華民國形象研究發展協會
4. 中華民國著作權人協會
5. 中華民國基礎造形學會　常務監事

展　覽

1. 2004 年　　基隆市立文化中心二樓蘇雅汾「有溫度，會呼吸」的皮雕創作個展。
2. 2005 年　　台南藝象藝文中心教師聯展－皮雕創作「時鐘（馬）」。
3. 2005 年　　台南女子技術學院藝術中心「香徑徘徊－蘇雅汾皮雕藝術創作個展」。
4. 2017 年～迄今　台南應用科技大學文創展示中心櫥窗蘇雅汾皮雕展。
5. 2006 年～ 2017 年　每年受邀美日韓和中國大陸等國際學術研討會與作品展示會展示作品和發表論文，曾於 2009 年（98 年）8 月 21 日到（98 年）8 月 23 日共計三天，前往韓國濟州島－濟州大學參加 2009 年 ASBDA 亞洲基礎造形聯合學會韓國大會，國際學術會議，並受邀於會中擔任與談人與皮雕作品個展。

序

　　余の門下生の蘇雅汾教師は，永年皮革彫刻（Leather　Craft）の教学に従事し，斯学を熱愛する数多くの学生達に接して，そのかくも真摯な学習動機を持っているのにも拘わらず，国内に於ける皮革彫刻の関係資料が甚たしく欠乏し，参考するに足る完備な資料が無いのに鑑み，特に広く海内外にその最新完備の資料を蒐集網羅して本書を編纂し，以て斯学の愛好者の要望に応えんとするものであります．

　　本書は「基礎皮革彫刻」，「風景」，「植物」，「動物」，「人」等の各主題に基づいて分類編輯され，凡て，工具の使用，皮革の認識，縫飾の方法から各種彫刻の技巧と方法について懇切詳細なる紹介があり，就中，本書の中の主題である「動植物の彫刻技巧」については，誠に読者をして皮革彫刻藝術に対する認識を一層深めしめ，その美妙なる境地を窺わしめるに足るものがあります．又，著者が本書の中の図案に於て，自分自身の貴重なる製作体験と技巧を明確に提示し，読者をして，最小の時間を以て最大の収益を上げちせることが出来るように，細心の注意を払っているのは，特筆に価します．

　　斯かるが故に，余は本書が最も学生の階段的学習原則に適合し，高校生や専門学校の学生は忽論，凡て，皮革彫刻を愛好される社会人士の方々にとっても，非常に有益なる参考書であると信じ．又，著者の斯学に対する勤勉にして真摯なる学究精神に深く感ずる所ありて，此処にこの優秀な著書が上梓されるに当り，心から喜んで数言の所感を披瀝し，並びに次の言葉を贈呈して，讃賞の言葉と致します．

Good Leather Crafter. So. ya fen.

Tonny Sugimoto. 1986 FEB. 15.

アメリカレザークテフト協會

譯序

　　余之門生蘇雅汾老師，從事皮雕教學多年，目睹成群熱愛皮雕藝術之學生，雖具有高度學習動機，卻由於國內皮雕資料有限，而苦於無一完整書籍可供參考。編者有鑑於此，特廣向海內外蒐羅取新，最完整之資料，彙編成書，以應愛好者之需。

　　此書按照「基礎皮雕」、「風景」、「植物」、「動物」和「人」等主題，分類編排，舉凡工具之使用，皮革之認識，縫飾之方法……以及各種雕刻之技巧方法，都有詳盡完整之介紹，尤其是本書之主題——動植物之雕刻技巧，更能使讀者一窺皮雕藝術之美妙境界。

　　編者在圖案中提示了本身製作的經驗與技巧，俾使讀者能以最少之時間，獲得最多之效益。

　　所以此書所輯，個人認為最能符合學生循序漸進之學習原則，中學生、專科生固可讀，愛好皮雕學者亦可取為參考，可謂近年來皮雕學少有之珍貴之作。有感于編者研治皮雕學之勤，故樂序數語，並以下列之語表示讚賞之意。

"Good Leather Crafter So Ya-fen."

<div align="right">

美國皮雕協會考試委員長　杉本嘉久

本序文係抄錄自著者於七十五年所編
著「皮雕技法的基礎與應用」之序與
譯序著者謹在此表示謝忱

</div>

陳序

　　蘇雅汾老師於民國七十五年暑期中，出版她的『皮雕技法的基礎與應用』一書，一版再版，至今十多年來，無論學校授課、業餘同好或有志於此技藝精進者，無不奉為圭臬，為皮雕藝術學習之重要參考資料。

　　技藝是越練越精、越學越廣。十多年來，蘇老師在本校服裝設計系擔任專任講師，一直教授學生有關皮雕藝術與創作等課程，培育許多優異人才，指導學生作品參賽，屢獲優勝佳績，深受學生敬愛；而蘇老師個人亦在許多參賽場合，均有傑出的成果。自民國七十一年至今，已榮獲十多項教師級優勝獎及特優獎，值得稱讚與推崇。

　　蘇老師不但教學認真、技藝專精，而且熱心服務社會人群。每逢課餘時間，或寒暑假期，先後在教育部、救國團、中華民國洗染業職業工會全國聯合會或社區等單位所舉辦的研習會中擔任授課講師，獲得極佳評價。

　　多年來的努力與成績，如今蘇老師更將她豐碩的研究心血成果，編輯成冊，繼續出版一本內容更豐富、技藝更精湛的好書籍，取名為『皮雕技法的基礎與應用－進階篇』，這是延續先前她出版的『皮雕技法的基礎與應用』更深入研究成果。

　　全書圖文並茂，不失蘇老師著作一貫之特色：易懂、實用、色彩豐富。每幅圖樣，均是她歷年來教學之精心傑作，文字解說，條理分明，深入淺出，深信更能引人入勝，為皮雕藝術界提供更大的貢獻。

台南女子技術學院校長　陳素村　謹識

2005 年 02 月 01 日

江序

　　當人們不斷地研發新科技產品問世的同時，有一種聲音也不容被忽視—『回歸自然』，而皮革即是大自然中的素材，透過藝術創作者的巧思刻劃出最動人的風采，與人類交織出美麗地玩皮世界，展現其親切又溫柔原貌，也為文化與生活添加色彩。當代皮雕不僅具實用與欣賞的功能，更結合時尚，生活及裝置藝術，創造出多元之藝術價值。

　　雅汾老師，18年前曾受教於門下，學習水墨藝術等。但她最後還是選擇她喜愛的皮雕、繪染和金工；而對皮雕創作一直努力向前認真鑽研、執著、勤學，不間斷地創新表現題材及觀念，使皮革綻放繽紛的生命力及迷人的形式美，好學態度亦是學生的好榜樣，同時也讓更多的民眾欣賞皮雕藝術的風華。

　　民國六十七年間，雅汾老師即全心投入皮雕創作與研究，七十四學年度獲教育部專科學校專業及技術教師甄審合格講師，七十五年至日本專業進修皮雕技藝，取得合格講師認證，同年編著『皮雕技法的基礎與應用』書籍；技藝非凡，曾榮獲台南市第七屆、第九屆、第十屆中學工藝作品教師組特優獎；台灣省第九屆、第十屆中學工藝作品「其他工—『皮的創作』及『皮的幻變』」，獲教師組第一名；七十四學年度獲得教育廳頒發中學優良工藝教育人員。八十一學年度亦獲教育部大學獨立學院及專科學校教師審查合格講師。

　　廿年後，雅汾對於皮雕的熱愛不減當年，至今仍然努力不懈，新著作－『皮雕技法的基礎與應用—進階篇』，內容匯集教學經驗及個人潛心研究所得，除了製作技法和要領有詳盡的文字解說外，並搭配實例佐證及對照，理論與實務並重，細心安排『打敲篇』、『皮雕篇』、『水晶染篇』、『印染篇』、『皮絞染篇』及大自然的色彩『植物染篇』等，對於有心學習皮雕藝術者，可依蘇雅汾老師這本新著內容逐項研讀學習，相信會奠定厚實的基礎，探索皮雕藝術之美及豐美的染色技法。

　　藝術創作的傳承必須與生活相結合，方能刻染出真心的感動，欣聞雅汾將實際的經驗及獨到功夫化為文字，永遠相傳，吾樂為序並推薦之。

國立台灣師範大學美術系主任兼美術研究所所長

江明賢

中華民國九十四年二月一日

作者的話

　　『有溫度，會呼吸』是第一次觸摸皮革的驚喜，它的樸實敦厚、溫潤有情、沉穩紮實；可雕塑、可延展、可畫染，歷久彌新的特性，深深打動我，因而一頭栽進皮雕世界，驀然回首已近卅年，至今仍然戀戀不捨。

　　廿年前，有諸多好友的鼓勵及憑藉為傳遞皮雕學習而出版『皮雕技法的基礎與應用』，廿年後，與皮雕為友，依舊是我執著的堅持，所以再度將廿多年來的教學經驗及創作心情分享——『皮雕技法的基礎與應用—進階篇』，期盼讀者能夠按照書中的詳實導引，與皮雕進行最美的接觸，進而體驗親自動手做，真好！皮革是貼近人類情感的素材，皮雕創作是生活的藝術，它忠實傳遞創作者的熱情，可細膩刻劃大自然中的一草一木，動靜皆宜。

　　人物與動物的臉部表情、肢體線條與姿態是皮雕創作中不易掌握的形式，但本書作品圖案的表現，除了將人物躍然皮革上外，也有花卉水果的細緻描繪刻劃，更雕塑出老鷹、野雁、犬、鹿、馬、松鼠等動物的生命力及截然不同的氣氛；製作技法以打敲、簡易線條、基礎雕刻為主；染色技巧包含絞染、水晶染、印染、糊染、壓克力染、油性染及粉彩、鹽基性染料、酒精性染料。

　　本書為展現環保的概念，特別規劃大地最美的染料——植物染篇，向大自然借顏色，從花花草草中發現了『古早』秘密，重新找回老祖先的智慧，如七里香、洋蔥、李子、桃枝葉、苦楝枝葉、玫瑰枝葉等，都可以染出青春、淡雅、燦爛、沉著或瑰麗等美麗的顏色；如果再加上各種綁染、縫染、絞染、水晶染、印染等，則有更多的無限可能，創造更豐富優質的色彩層次，這都不難，只要你願意動手做，一切的可能來自無限的創意與巧思。

　　本書在編寫的過程中獲得許多朋友及修課同學的協助，特別是台南縣桂花鄉婦幼關懷協會—皮雕創作發表研習的姊妹們，救國團台南市社會教育中心『基礎皮雕』研習的學員及台南女子技術學院服裝設計系的同學，特藉此機會表達個人最高謝忱，並分享成書的喜悅。

蘇雅汾 謹識 2005.2.1

目錄

第二章 皮雕篇

第四章 皮絞染篇

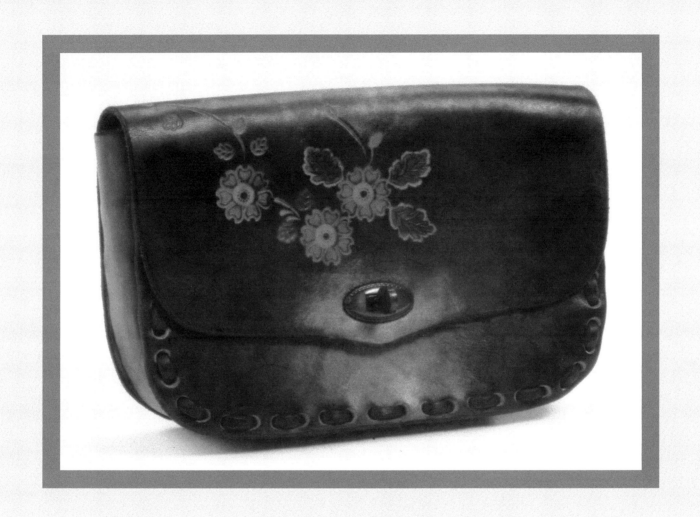

第一章 打敲篇

第一節 打敲印花工具的基本應用

一、前言

　　基本印花工具的使用不在於使用的種類繁多，重要的是皮革上構圖的設計安排，通常可以僅用單一種到二種左右的印花工具，利用一個圖形的個體集合成一個整體的設計原理，可打敲出好的作品。

　　打敲時的訣竅，不外乎熟練的技巧，當手持工具桿，印其印花工具的印面施力於皮革上的力量，以偏左、右、上、下，以及置中再繞一圈分別進行打敲，經過這樣打敲出來的圖案紋路，是非常的清楚與均勻的。

　　至於要如何讓打敲出來的圖形，能夠具有對稱協調的效果，是需要依靠事前的構圖，所做出的包括有垂直、水平、渦線、放射的繪製，以及等差、等比的運用，才能打敲出完美的作品。

　　當所有的基本印花工具都可以駕輕就熟後，對於下一篇皮雕進階所使用的各種雕刻刀，便可無往不利。

二、打敲的事前準備

（一）材料

1. 原型皮革杯墊
2. 鹽基性染料（水性染料）
 上色時如果要稀釋加水，例如りろフト染料。
3. 酸性含金染料（酒精性染料）
 上色時如果要稀釋加酒精，例如Batik染料。
4. 其他：如油染或壓克力染料、粉彩等。
5. 皮革用乳液
6. 亮油、金雕油

（二）工具

1. 打敲印花工具，依自己設計的圖先選好工具
 如：❀ ✿ ❁ ❀ ♡ ❦ ❀ ❀ ❀ ✿
2. 鉛筆、橡皮擦　　　　　3. 圓規、尺、三角板、曲線板等
4. 調色盤　　　　　　　　5. 毛筆（如：圭筆、紅豆筆）數支
6. 盛水器　　　　　　　　7. 牙刷或平刷
8. 報紙5-10張　　　　　　9. 毛巾或抹布
10. 乳膠手套
11. 棉布（油染使用）或絲襪、棉花
12. 布丁杯或小水杯
13. 膠版或大理石、木槌等

第二節　酒精性＋油染的打敲及上色製作過程（範例一）

O54	E320	E593	I71
☆	✿	🎅	✳

（一）材料

1. 圓形皮革杯墊
2. 酒精性染料
3. 油性染料
4. 皮革用乳液
5. 金雕油

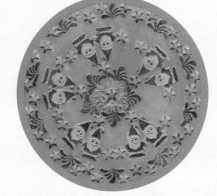

圖 1-1

（二）工具

1. 打敲印花工具（O54.、E320、E593、I71）
2. 膠版、木槌　　3. 牙刷、棉布、棉花、乳膠手套
4. 報紙、毛巾　　5. 調色盤、毛筆數支、盛水器

（三）構圖

圖 1-2　　　　圖 1-3

◆ 經過設計後的構圖，使作品呈現楚規律、整齊及對稱的美感效果。

（四）打敲過程

 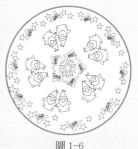 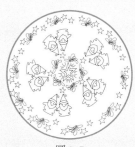

圖 1-4　　　　圖 1-5　　　　圖 1-6　　　　圖 1-7

1. 首先從最外圍開始進行打敲。
 印花工具：E320、O54

2. 接著，繼續打敲圖中心內圈。
 印花工具：E320、O54、I71

3. 再繼續打敲中間的聖誕老人。
 印花工具：E593

4. 最後打敲聖誕老人周圍的星星。
 印花工具：O54

（五）上色方式

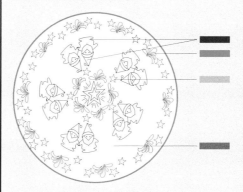

酒精性染料：■ ■ ■
油性染料：■

1. 請事先備妥多支毛筆，最好一色用一支毛筆，讓上色時可避免與其他顏色互相混合，產生混濁的現象，而影響到作品的美觀及完整性。
2. 上色時務必將染料塗在打敲圖案內。
3. 以黃色染料（酒精性）塗滿小星星；以紅色染料塗滿聖誕老人的衣褲及帽子上；以咖啡色染料塗在聖誕老人的眼睛；以綠色＋橙色染料塗在草上。
4. 塗完所有顏色，待全乾後，即可塗上乳液。
5. 待乳液全乾後，才可塗上油性染料。
6. 沾上油染，刷滿整塊杯墊，速度要迅速，否則色澤會不均。接著，快速用棉布擦拭多餘的染料，再以轉圓圈方式擦亮。
7. 作品完成。

第三節　酒精性＋油染的敲打及上色製作過程（範例二）

E385	D616	E375	S624	

（一）材料

1. 圓形皮革杯墊
2. 酒精性染料
3. 油性染料
4. 皮革用乳液
5. 金雕油

圖 2-1

（二）工具

1. 打敲印花工具（E385、D616、E375、S624、◇）
2. 膠版、木槌　　3. 牙刷、棉布、棉花、乳膠手套
4. 報紙、毛巾　　5. 調色盤、毛筆數支、盛水器

（三）構圖

圖 2-2　　　　　圖 2-3

◆ 此構圖是以中心點向外呈放射狀的設計，讓作品呈現出整體美感效果。

（四）打敲過程

圖 1-4

圖 1-5

圖 1-6

圖 1-7

1. 首先從中心點開始進行打敲。
 印花工具：E375

2. 接著從中心點開始向外擴張的方式進行打敲。
 印花工具：E375

3. 然後繼續打敲中間的一圈圖案。
 印花工具：D616、S624

4. 最後打敲外圈的花朵。
 印花工具：E385

（五）上色方式

酒精性染料：▬
油性染料：▬

1. 請事先備妥多支毛筆，最好一色用一支毛筆，讓上色時可避免與其他顏色混合，產生混濁的現象，而影響到作品的美觀及完整性。
2. 上色時務必將染料塗在打敲的圖案內。
3. 以綠色染料（酒精性）塗滿所有圖案間的隙縫。
4. 塗完所有顏色後，待乾後，即可塗上乳液。
5. 待乳液全乾後（一定要全乾），才可塗上油性染料。
6. 將橘紅色染料（油性染料）加水拌勻，用牙刷沾上油染，刷滿整塊杯墊，速度要迅速否則會色澤不均。接著快速用棉布擦拭多餘的染料，再以轉圓圈方式擦亮。
7. 作品完成。

第四節　酒精性＋油染的敲打及上色製作過程（範例三）

E389	L516	E377	E283

（一）材料

1. 圓形皮革杯墊
2. 酒精性染料
3. 油性染料
4. 皮革用乳液
5. 金雕油

圖 3-1

（二）工具

1. 打敲印花工具（E389、L516、E377、E283）
2. 膠版、木槌　　3. 牙刷、棉布、棉花、乳膠手套
4. 報紙、毛巾　　5. 調色盤、毛筆數支、盛水器

（三）構圖

圖 3-2

圖 3-3

◆ 中心點使用四方連續的方式循序漸進，雙菱形的構圖再配合外圈的設計，讓作品中的蝴蝶有翩翩起舞的效果。

（四）打敲過程

圖 3-4　　　　圖 3-5　　　　圖 3-6　　　　圖 3-7

1. 首先從中心點開始進行打敲蝴蝶型圖案。

 印花工具：E389

2. 接著從中心點開始向外擴張的打敲葉子圖案。

 印花工具：L516

3. 然後繼續打敲葉子周圍的圖案。

 印花工具：E283

4. 最後打敲外圈的蝴蝶及幸運草。

 印花工具：E389、E377

（五）上色方法

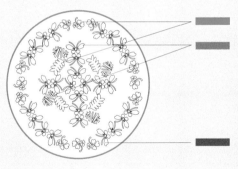

酒精性染料：
油性染料：

1. 請事先備妥多支毛筆，最好一色用一支毛筆，讓上色時可避免與其他顏色混合，產生混濁等現象而影響到作品的美觀及完整性。
2. 上色時務必將染料塗在打敲圖案內。
3. 以橘色染料（酒精性）塗滿蝴蝶；再以綠色染料塗滿葉子及幸運草。
4. 塗完所有顏色後，待乾後，即可塗上乳液。
5. 待乳液全乾後（一定要全乾），才可塗上油性染料。
6. 將咖啡色染料（油性染料）加水拌勻，用牙刷沾上油染，刷滿整塊杯墊，速度要迅速否則會色澤不均。接著快速用棉布擦拭掉多餘染料，再以轉圓圈方式擦亮。
7. 作品完成。

第五節　酒精性＋油染的打敲及上色製作過程（範例四）

S631	L516	O40

（一）材料

1. 圓形皮革杯墊
2. 酒精性染料
3. 油性染料
4. 皮革用乳液
5. 金雕油

圖 4-1

（二）工具

1. 打敲印花工具（S631、L516、O40）
2. 膠版、木槌　　3. 牙刷、棉布、棉花、乳膠手套
4. 報紙、毛巾　　5. 調色盤、毛筆數支、盛水器

（三）構圖

圖 4-2　　　　　　　圖 4-3

◆此作品以中心循序向外畫二圈，最後再以小圓點點綴在其中讓作品的整體呈現生動且活潑的效果。

（四）打敲過程

圖 4-4　　　　　圖 4-5　　　　　圖 4-6　　　　　圖 4-7

1. 首先從中心點開始進行打敲。
 印花工具：O40

2. 接著，從中心點開始向外擴張的方式進行打敲葉子及圓點。
 印花工具：L516、S631

3. 然後繼續打敲外圈的花型及葉子。
 印花工具：O40

4. 最後再將圓點打敲點綴在周圍，構成有旋轉感覺的圖案。
 印花工具：L516、S631。

（五）上色方式

酒精性染料：
油性染料：

1. 請事先備妥多支毛筆，最好一色用一支毛筆，讓上色時可避免與其他顏色混合，產生混濁等現象而影響到作品的美觀及完整性。
2. 上色時務必將染料塗在打敲圖案內。
3. 以橘色染料（酒精性）塗滿所有花朵及圓點；再用綠色染料塗滿圓點。
4. 塗完所有顏色後，待乾後，即可塗上乳液。
5. 待乳液全乾後（一定要全乾），才可塗上油性染料。
6. 將茶色染料（油性染料）加水拌勻，用牙刷沾上油染，刷滿整塊杯墊，速度要迅速否則會色澤不均。接著快速用棉布擦拭多餘染料，再以轉圓圈方式擦亮。
7. 作品完成。

第六節 酒精性 + 油染的敲打及上色製作過程（範例五）

R956	S631	

（一）材料

1. 圓形皮革杯墊
2. 酒精性染料
3. 油性染料
4. 皮革用乳液
5. 金雕油

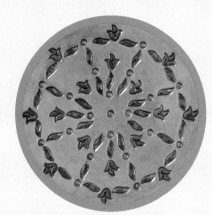

圖 5-1

（二）工具

1. 打敲印花工具（R956、S631、）
2. 膠版、木槌　　3. 牙刷、棉布、棉花、乳膠手套
4. 報紙、毛巾　　5. 調色盤、毛筆數支、盛水器

（三）構圖

圖 5-2

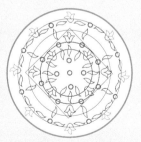

圖 5-3

◆ 以中心圓點向外擴張的構圖。讓作品的整體呈現放射狀的效果。

（四）打敲過程

圖 5-4

圖 5-5

圖 5-6

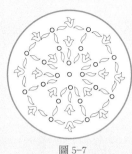

圖 5-7

1. 首先從中心點開始進行打敲。
 印花工具：S631

2. 接著從中心點開始向外擴張打敲。
 印花工具：R956、

3. 然後繼續打敲外圈的花朵、葉子。使畫面呈現像外放射效果。
 印花工具：S631、R956、

4. 最後再打敲外圈的花朵，周圍則用葉子及圓點圍繞。
 印花工具：S631、R956、

（五）上色方式

酒精性染料：
油性染料：

1. 請事先備妥多支毛筆，最好一色用一支毛筆，讓上色時可避免與其他顏色混合，產生混濁等現象而影響到作品的美觀及完整性。
2. 上色時務必將染料塗在打敲圖案內。
3. 以橘色染料（酒精性）塗滿圓點及花朵；再用綠色染料塗滿葉子。
4. 塗完所有顏色後，待乾後，即可塗上乳液。
5. 待乳液乾後（一定要全乾），才可塗上油性染料。
6. 將茶色染料（油性染料）加水拌勻，用牙刷沾上油染，刷滿整塊杯墊，速度要迅速否則會色澤不均。接著快速用棉布擦拭掉多餘染料，再以轉圓圈方式擦亮。
7. 作品完成。

第七節 酒精性 + 油染的打敲及上色製作過程（範例六）

S633	S631	
○	◎	♡

（一）材料

1. 圓形皮革杯墊
2. 酒精性染料
3. 油性染料
4. 皮革用乳液
5. 金雕油

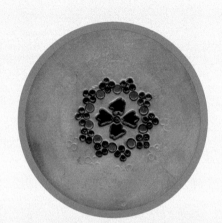

圖 6-1

（二）工具

1. 打敲印花工具（S633、S631、♡）
2. 膠版、木槌　　3. 牙刷、棉布、棉花、乳膠手套
4. 報紙、毛巾　　5. 調色盤、毛筆數支、盛水器

（三）構圖

圖 6-2　　　　　　　　　　圖 6-3

◆ 此設計是利用簡單的圓點，構成可愛的小花朵的圖案。

（四）打敲過程

圖 6-4　　　　　圖 6-5　　　　　圖 6-6　　　　　圖 6-7

1. 首先將中心點的位置找出來。
 印花工具：S631

2. 接著從中心點周圍打上 4 個花瓣型，呈現一朵花的造型。
 印花工具：♡

3. 然後將較大的圓點打敲圍繞在花朵的周圍。
 印花工具：S633

4. 最後利用小圓點，打敲成小朵的花，點綴在每個大圓點的間隔裡，即完成。
 印花工具：S631

（五）上色方法

酒精性染料：▬ ▬ ▬ ▬

油性染料：▬

1. 請事先備妥數支毛筆，最好一色用一支毛筆，讓上色時可避免與其他顏色混合，產生混濁等現象而影響到作品的美觀及完整性。
2. 上色時務必將染料塗在打敲的圖案內。
3. 以紅色及綠色染料（酒精性染料）塗滿小圓點構成的小花朵，再以橘色染料塗滿大圓點；中間大花朵的花瓣是以咖啡色塗滿；中心點則是使用橘色染料。
4. 塗完所有顏色後，待乾，即可塗上乳液。
5. 待乳液乾後（一定要全乾），即可塗上油性染料。
6. 將黃棕色染料（油性染料）加水拌勻，用牙刷沾上油染，刷滿整塊杯墊，速度要迅速否則會色澤不均。接著快速用棉布擦拭多餘的染料，再以轉圓圈方式擦亮。
7. 作品完成。

第八節　酒精性染料的打敲及上色製作過程（範例七）

E385	E375	G602

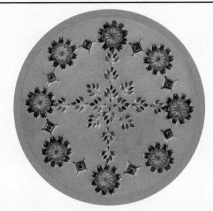

圖 7-1

（一）材料

1. 圓形皮革杯墊
2. Batik 染料
3. 皮革用乳液

（二）工具

1. 打敲印花工具（S385、E375、G602）
2. 膠版、木槌　　3. 牙刷、棉布、棉花、乳膠手套
4. 報紙、毛巾　　5. 調色盤、毛筆數支、盛水器

（三）構圖

圖 7-2　　　　　　　　圖 7-3

◆ 此設計是利用垂直水平的方式，以外圍的大圓以及中間的菱行構圖，使作品呈現平穩的效果。

（四）打敲過程

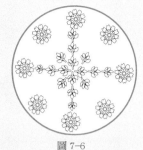 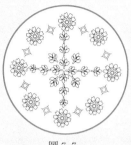

圖 7-4　　　　　圖 7-5　　　　　圖 7-6　　　　　圖 7-7

1. 首先以葉子的圖案排列敲打出菱形狀的構圖。
 印花工具：E375

2. 接著以中心點向外擴張呈現大菱形的構圖。
 印花工具：E375

3. 然後將花朵敲打在大菱形的周圍，圍成一個圈。
 印花工具：E385

4. 最後，再將菱形圖案打敲穿插在花朵之間，即完成。
 印花工具：G602

（五）上色方法

酒精性染料：

1. 請事先備妥多支毛筆，最好一色用一支毛筆，讓上色時可避免與其他顏色混合，產生混濁等現象而影響到作品的美觀及完整性。
2. 上色時務必將染料塗在打敲圖案內。
3. 以綠色染料及橘色染料（Batik 染料）二者穿插圖在葉子的圖案裡；以藍色染料塗滿花朵的花瓣，花心則以橘色染料塗上；最後使用咖啡色染料塗滿菱形的圖案。
4. 塗完所有顏色後，待乾，即可塗上乳液。
5. 最後再上一層黃棕色的酒精性染料（Batik）
6. 作品完成。

第九節 酒精性染料的打敲及上色製作過程（範例八）

F991	E385	L516	K134

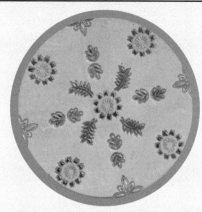

圖8-1

（一）材料

1. 圓形皮革杯墊
2. Batik 染料
3. 皮革用乳液

（二）工具

1. 打敲印花工具（F991、E385、L516、K134）
2. 膠版、木槌　　3. 棉花、乳膠手套
4. 報紙、毛巾　　5. 調色盤、毛筆數支、盛水器

（三）構圖

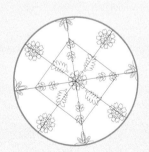

圖8-2　　　　　　圖8-3

◆ 簡單的放射狀構圖，使作品看起來具有整齊乾淨又俐落的效果。

（四）打敲過程

圖8-4　　　　圖8-5　　　　圖8-6　　　　圖8-7

1. 首先以花朵的造型敲打在中心點上。

印花工具：E385

2. 接著以葉子的造型敲打在花朵的周圍，呈現螺旋的形狀。

印花工具：L516

3. 葉子的周圍再以另一種小的葉子造型點綴其中。

印花工具：F991

4. 最後在外圈打上花朵及一半的菱形圖案，即完成。

印花工具：E385、K134

（五）上色方法

酒精性染料（Batik）：

1. 請事先備妥多支毛筆，最好一色用一支毛筆，讓上色時可避免與其他顏色混合，產生混濁的現象，而影響到作品的美觀及完整性。

2. 上色時務必將染料塗在打敲圖案內。

3. 以綠色染料（Batik 染料）塗滿大葉子的圖案裡；再以藍色染料塗滿小葉子；花朵的花瓣是使用桃紅色染料；而花心則以橘色染料塗上；外圈的半個菱形圖案則是塗上橘色染料。

4. 塗完所有顏色後，待乾後，即可塗上乳液（此作品保留原皮色彩，並未再使用其他油性染料塗之）。

5. 待乳液乾後（一定要全乾）再以轉圓圈方式擦亮。

6. 作品完成。

第十節 鹽基性染料的打敲及上色製作過程（範例九）

O85	O40	S866	S348
♡	⚜	◉	○

（一）材料

1. 圓形皮革杯墊
2. 鹽基性染料
3. 皮革用乳液

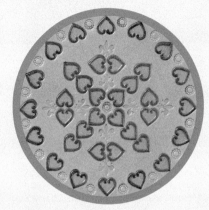

圖 9-1

（二）工具

1. 打敲印花工具（085、040、S866、S348）
2. 膠版、木槌　　3. 棉花、乳膠手套
4. 報紙、毛巾　　5. 調色盤、毛筆數支、盛水器

（三）構圖

圖 9-2

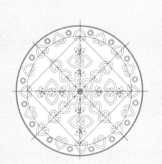

圖 9-3

◆ 此設計以菱形的構圖為中心垂直平分，再向外擴張呈現放射狀，使作品具備整齊而不雜亂的效果。

（四）打敲過程

圖 9-4

圖 9-5

圖 9-6

圖 9-7

1. 先以愛心、圓形及花形在中心點打敲出菱形的構圖。
印花工具：S348、085、040

2. 接著再以向外擴張的方式，讓造型呈現放射狀。
印花工具：085、040

3. 然後再以愛心敲打在外圍形成一個圓形。
印花工具：085

4. 最後在外圈的愛心中心點則以圓形點綴其中。
印花工具：S866

（五）上色方法

鹽基性染料：▬▬

1. 請事先備妥多支毛筆，最好一色用一支毛筆，目的在上色時可避免與其他顏色混合，產生混濁的現象，而影響到作品的美觀及完整性。
2. 上色時務必將染料塗在打敲圖案內。
3. 以紅色染料（鹽基性染料）塗滿愛心。
4. 塗完所有顏色後，待乾，即可塗上乳液（此作品保留原皮色彩，並未在使用其他油性染料塗之）。
5. 待乳液乾後（一定要全乾）再以轉圓圈方式擦亮。
6. 作品完成。

第十一節　鹽基性染料的打敲及上色製作過程（範例十）

K161	K134	O11-2
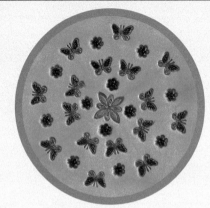		

（一）材料

1. 圓形皮革杯墊
2. 鹽基性染料
3. 皮革用乳液

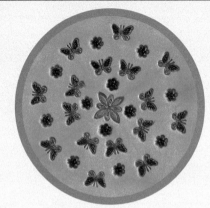
圖 10-1

（二）工具

1. 打敲印花工具（K161、K134、O11-2）
2. 膠版、木槌　　3. 棉花、乳膠手套
4. 報紙、毛巾　　5. 調色盤、毛筆數支、盛水器

（三）構圖

圖 10-2

圖 10-3

◆ 此設計以一個菱形及兩個圓的方式進行構圖，讓人有一種蝴蝶在向外飛舞的效果。

（四）打敲過程

圖 10-4

圖 10-5

圖 10-6

圖 10-7

1. 先以大花朵及小花朵打敲在中心。
印花工具：K161、O11-2

2. 接著再向外打敲蝴蝶，圍成一個圓圈。
印花工具：K134

3. 再以小花朵打敲在蝴蝶外圍，圍繞成一個圓形。
印花工具：O11-2

4. 最後，在以蝴蝶穿插在小花朵之間。
印花工具：K161

（五）上色方法

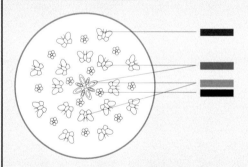

鹽基性染料：

1. 請事先備妥多支毛筆，最好一色用一支毛筆，目的在讓上色時可避免與其他顏色混合，產生混濁等現象而影響到作品的美觀及完整性。
2. 上色時務必將染料塗在打敲的圖案內。
3. 以藍色染料及橘色（鹽基性染料）交錯塗在中心的大花朵；蝴蝶則以桃紅色及藍色染料塗之；最後以紫紅色塗滿小花朵。
4. 塗完所有顏色後，待乾，即可塗上乳液（此作品保留原皮色彩，並未再使用其他油性染料塗之）。
5. 待乳液乾後（一定要全乾）再以轉圓圈方式擦亮。
6. 作品完成。

第十二節 鹽基性染料的打敲及上色製作過程（範例十一）

（一）材料

1. 圓形皮革杯墊
2. 鹽基性染料
3. 皮革用乳液

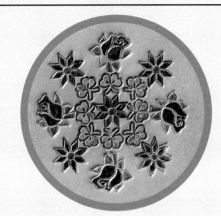

圖 11-1

（二）工具

1. 打敲印花工具（W964、078、✾）
2. 膠版、木槌　　3. 棉花、乳膠手套
4. 報紙、毛巾　　5. 調色盤、毛筆數支、盛水器

（三）構圖

圖 11-2

圖 11-3

◆ 此作品的構圖是以圓中心的方形向外擴散，呈放射狀的設計概念。

（四）打敲過程

圖 11-4

圖 11-5

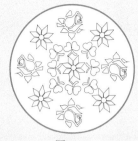

圖 11-6

圖 11-7

1. 首先以花朵的圖案打敲在圓的中心點。
 印花工具：✾

2. 接著再以蝴蝶的圖案打敲在中心的外圍旁，圍繞成一方型。
 印花工具：072

3. 再以玫瑰的圖案打敲在最外圍，上下左右各打敲一朵。
 印花工具：W964

4. 最後將花朵圖案交錯打敲在玫瑰之間。
 印花工具：✾

（五）上色方式

鹽基性染料：

1. 請事先備妥多支毛筆，最好一色用一支毛筆，讓上色時可避免與其他顏色混合，產生混濁等現象而影響到作品的美觀及完整性。

2. 上色時務必將染料塗在打敲圖案內。

3. 以橘色和紫色染料（鹽基性染料）塗在中心點及外圍的大花朵裡；再以空色染料塗在蝴蝶上，大朵玫瑰的花瓣以空色染料塗之，而花托則塗上綠色染料。

4. 塗完所有顏色後，待乾，即可塗上乳液（此作品保留原皮色彩，並未再使用其他油性染料塗之）。

第十三節 鹽基性染料的打敲及上色製作過程（範例十二）

G542	O72	E262	
✛	✿	⅄	❋

（一）材料

1. 圓形皮革杯墊
2. 鹽基性染料
3. 皮革用乳液

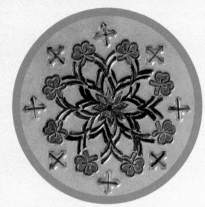

圖 12-1

（二）工具

1. 打敲印花工具（G542、O72、E262、❋）
2. 膠版、木槌　　3. 棉花、乳膠手套
4. 報紙、毛巾　　5. 調色盤、毛筆數支、盛水器

（三）構圖

圖 12-2

圖 12-3

◆ 此構圖以多個圓圈的設計方式，讓人在視覺上呈現放射旋轉的效果。

（四）打敲過程

圖 12-4

圖 12-5

圖 12-6

圖 12-7

1. 首先以花朵及雙 V 圖案排列打敲在中心點。
印花工具：E262、❋

2. 接著向外以雙 V 型打敲。
印花工具：E262、

3. 然後再打敲蝴蝶圖案。
印花工具：O72

4. 最後在外圍打敲上十字型圖案。
印花工具：G542

（五）上色方法

鹽基性染料：■■ ■■
■■ ■■

1. 請事先備妥多支毛筆，最好一色用一支毛筆，讓上色時可避免與其他顏色混合，產生混濁等現象而影響到作品的美觀及完整性。
2. 上色時務必將染料塗在打敲圖案內。
3. 以空色染料（鹽基性染料）塗在中心點的大花朵裡；再以咖啡色染料塗在雙 V 裡；接著以橘色染料塗在蝴蝶及十字形圖案裡。
4. 塗完所有顏色後，待乾，即可塗上乳液（此作品保留原皮色彩，並未再使用其他油性染料塗之）。
5. 待乳液乾後（一定要全乾）再以轉圓圈方式擦亮。
6. 作品完成。

第十四節 鹽基染料性的打敲及上色製作過程（範例十三）

O54	E684	E389	E262
☆	✿	✾	⩗

（一）材料

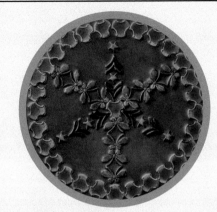

圖13-1

1. 圓形皮革杯墊
2. 鹽基性染料
3. 皮革用乳液

（二）工具

1. 打敲印花工具（O54、E684、E389、E262）
2. 膠版、木槌　　3. 棉花、乳膠手套
4. 報紙、毛巾　　5. 調色盤、毛筆數支、盛水器

（三）構圖

圖13-2　　　　　　圖13-3

◆ 此構圖中心點向外擴散呈放射狀，外圍再以圓包圍的方式做設計。

（四）打敲過程

圖13-4　　　　　　圖13-5　　　　　　圖13-6　　　　　　圖13-7

1. 以蝴蝶為中心點排列出一個三角形。
 印花工具：E389

2. 接著以雙V及小星星向外放射。
 印花工具：E262、O54

3. 然後再打敲蝴蝶，一樣從中心點向外做放射狀進行打敲。
 印花工具：E389

4. 最後在外圍打敲圍成一個圓圈。
 印花工具：E684

（五）上色方法

1. 請事先備妥多支毛筆，最好一色用一支毛筆，讓上色時可避免與其他顏色混合，產生混濁等現象而影響到作品的美觀及完整性。
2. 上色時務必將染料塗在打敲圖案內。
3. 以橘色染料（鹽基性染料）塗在中心點圖案、蝴蝶、小星星及外圈圖案上；再以紺色染料塗在雙V裡。
4. 塗完所有顏色後，待全乾，即可塗上乳液，最後以紺色染料塗滿整個杯墊。
5. 作品完成。

鹽基性染料：███ ███ ███

第十五節 原皮的打敲及上色製作過程（範例十四）

L516

（一）材料

1. 圓形皮革杯墊
2. 皮革用乳液

（二）工具

1. 打敲印花工具（L516）
2. 膠版、木槌　　3. 棉花、乳膠手套
4. 報紙、毛巾　　5. 調色盤、毛筆數支、盛水器

圖 14-1

（三）構圖

圖 14-2　　　　　　　圖 14-3

◆ 此構圖是以漩渦的方式，從中心點呈向外放射狀旋轉。

（四）打敲過程

圖 14-4　　　圖 14-5　　　圖 14-6　　　圖 14-7

1. 找出中心點再以葉子型打敲出一個S形。
印花工具：L516

2. 接著仍以葉子型打敲另一個S型。
印花工具：L516

3. 依序打出多個S型。
印花工具：L516

4. 最後作品即呈現漩渦式的放射狀。
印花工具：L516

（五）上色方式

皮革原色

1. 請事先備妥多支毛筆，最好一色用一支毛筆，讓上色時可避免與其他顏色混合，產生混濁等現象，而影響到作品的美觀及完整性。
2. 上色時務必將染料塗在打敲圖案內。
3. 此作品沒有塗上任何顏色的染料，直接上乳液，保留原皮的色澤。
4. 作品完成。

第十六節　原皮的打敲及上色製作過程（範例十五）

E375	V708	S932	E483	K167L
略	略	略	略	略

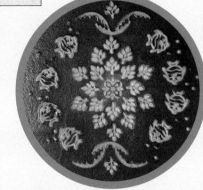

圖 15-1

（一）材料

1. 圓形皮革杯墊
2. 皮革用乳液

（二）工具

1. 打敲印花工具（E375、V708、S932、E483、K167L）
2. 膠版、木槌　　3. 棉花、乳膠手套
4. 報紙、毛巾　　5. 調色盤、毛筆數支、盛水器

（三）構圖

圖 15-2　　　　　　圖 15-3

◆ 此構圖是以橢圓型為設計重點。

（四）打敲過程

圖 15-4　　　　圖 15-5　　　　圖 15-6　　　　圖 15-7

1. 將花型打敲在中心點，旁邊圍繞著葉子的圖案。
 印花工具：E375、E483

2. 接著仍以葉子打敲，呈現第二層橢圓形。
 印花工具：E375

3. 再使用熱帶魚、旭日型及葉子圖案在外圍成一大橢圓形。
 印花工具：E375、V708、K167L

4. 最後使用小圓點打敲在外圍，點綴在大橢圓之中。
 印花工具：S392

（五）上色方法

皮革原色

1. 請事先備妥多支毛筆，最好一色用一支毛筆，讓上色時可避免與其他顏色混合，產生混濁等現象而影響到作品的美觀及完整性。
2. 上色時務必將染料塗在打敲圖案內。
3. 此作品沒有塗上任何顏色的染料，直接上乳液，保留原皮的色澤。
4. 作品完成。

第十七節 原皮的打敲及上色製作過程（範例十六）

（一）材料

1. 圓形皮革杯墊
2. 皮革用乳液

圖 16-1

（二）工具

1. 打敲印花工具（△030）
2. 膠版、木槌　　3. 棉花、乳膠手套
4. 報紙、毛巾　　5. 調色盤、毛筆數支、盛水器

（三）構圖

圖 16-2　　　　　　　　圖 16-3

◆ 此作品的圖案構圖以重複四角形的方向性為主，造形以三角形的圖案，由中心向外擴散，其構想雖簡單，效果卻不失單調。

（四）打敲過程

圖 16-4

圖 16-5

圖 16-6

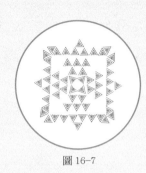
圖 16-7

1. 將三角形的印花工具以四方形的方式排列打敲在中心點。
 印花工具：△030

2. 接著仍以三角形打敲，呈現第二層四方形。
 印花工具：△030

3. 再使用三角形圖案呈現第三層四方形。
 印花工具：△030

4. 最後仍是使用三角形打敲在外圍。
 印花工具：△030

（五）上色方式

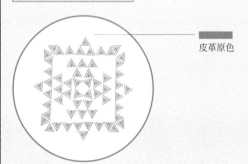

—— 皮革原色

1. 請事先備妥多支毛筆，最好一色用一支毛筆，讓上色時可避免與其他顏色混合，產生混濁等現象而影響到作品的美觀及完整性。
2. 上色時務必將染料塗在打敲圖案內。
3. 此作品沒有塗上任何顏色的染料，直接上乳液，保留原皮的色澤。
4. 作品完成。

第十八節 原皮的打敲及上色製作過程（範例十七）

E385	O54	Y653	E320
🌸	☆	♡♡	🌿

圖 17-1

（一）材料

1. 圓形皮革杯墊
2. 皮革用乳液

（二）工具

1. 打敲印花工具（E385、054、Y653、E320）
2. 膠版、木槌　　3. 棉花、乳膠手套
4. 報紙、毛巾　　5. 調色盤、毛筆數支、盛水器

（三）構圖

圖 17-2

圖 17-3

◆ 此作品的構想是以同心圓向外擴張的方式，垂直平分放射而出。

（四）打敲過程

圖 17-4

圖 17-5

圖 17-6

圖 17-7

1. 先以中心點的花型圖案定出打敲。
 印花工具：E385

2. 接著仍以星星打敲，呈現第二層圓形。
 印花工具：054

3. 同樣使用星星圖案呈放射狀排列。
 印花工具：054

4. 最後使用小貝殼打敲在外圍，以其他圖案點綴在大橢圓之中。
 印花工具：E320、Y653

（五）上色方式

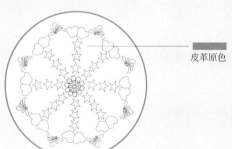

皮革原色

1. 請事先備妥多支毛筆，最好一色用一支毛筆，讓上色時可避免與其他顏色混合，產生混濁等現象而影響到作品的美觀及完整性。
2. 上色時務必將染料塗在打敲圖案內。
3. 此作品沒有塗上任何顏色的染料，直接上乳液，保留原皮的色澤。
4. 作品完成。

第十九節　原皮的打敲及上色製作過程（範例十八）

A118	S633	E385	Z782	G602	
〇	〇	✿	⌣	▣	⌒

圖 18-1

（一）材料

1. 圓形皮革杯墊
2. 皮革用乳液

（二）工具

1. 打敲印花工具（A118、S633、E385、Z782、G602、⌒）
2. 膠版、木槌　　3. 棉花、乳膠手套
4. 報紙、毛巾　　5. 調色盤、毛筆數支、盛水器

（三）構圖

圖 18-2

圖 18-3

◆ 此作品以交叉迴旋的方式向外旋轉，像隻蝴蝶翩翩飛舞的樣子，是個生動的作品。

（四）打敲過程

圖 18-4

圖 18-5

圖 18-6

圖 18-7

1. 將橢圓形和方形的印花工具打敲在圓的中心點，呈四方的圖案。
 印花工具：A118、G602

2. 接著仍以波浪形和花朵、彎月形、方形打敲，呈現如蝴蝶的圖案。
 印花工具：E385、Z782、G602、⌒

3. 同樣使用圓形和方形圖案呈圓形排列。
 印花工具：S633、G602

4. 最後使用波浪型圍住最外圍。
 印花工具：⌒

（五）上色方法

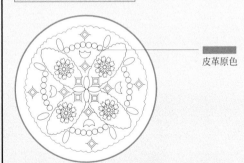

皮革原色

1. 請事先備妥多支毛筆，最好一色用一支毛筆，讓上色時可避免與其他顏色混合，產生混濁等現象而影響到作品的美觀及完整性。
2. 上色時務必將染料塗在打敲圖案內。
3. 此作品沒有塗上任何顏色的染料，直接上乳液，保留原皮的色澤。
4. 作品完成。

第二十節 皮雕打敲的優劣比較

（一）不正確的方法

沒有規劃的構圖，所產生的作品就如範例所示會傾斜一邊。

沒有精確量好距離，就如範例所示，右外圍會產生較大的空隙。

（二）正確的方法

沒經過設計的構圖，會隨便拿印花工具打敲，會顯得繁雜而混亂。

有規劃的構圖，看起來比較工整。

精確的設計，作品較有完整性的美感效果。

在選擇打敲工具時，以一個個體產生形成一個整體為最佳，最多以不超過四支工具，如圖所示，作品呈現放射狀的美感。

（三）上色的注意事項

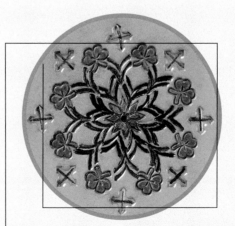

上色時以一支筆、一個顏色為最佳，可以避免作品色彩混濁。
染料均勻的塗在打敲的圖

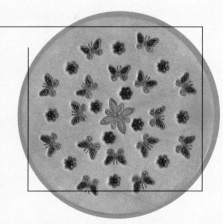

案內使作品呈現乾淨明確的效果。

第二十一節 皮雕打敲的成品展示

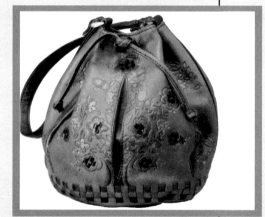

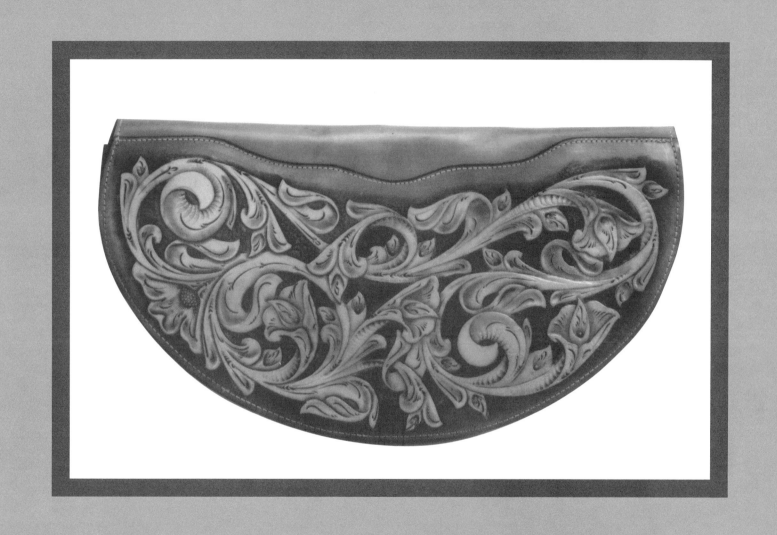

第二章 皮雕篇

第一節 雕刻工具的認識

一、前言

　　初學皮革雕刻，相信很多人一定對工具的選購都難以下手。事實上，皮革雕刻的工具確實相當多，但初學者只要循序漸進，先選擇完成作品較為簡單的工具，有了經驗之後，需要做到較複雜作品或創作時，再慢慢添置自己所需的工具即可。工具的選用，可突顯出個人風格，所以必須認真謹慎的選購。現在，我們就介紹一些簡單而又實用的基礎工具。

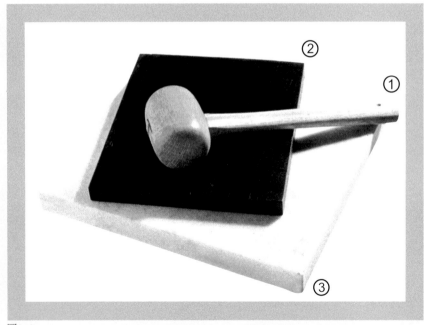

圖1-1

二、基本工具介紹

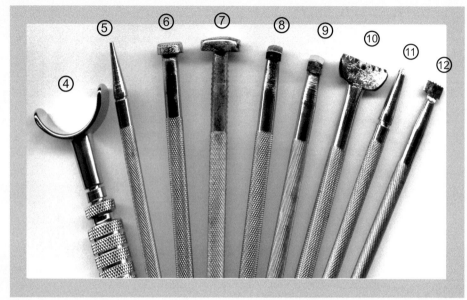

圖1-2

①木槌

②膠板

③大理石板

④旋轉刻刀

⑤鐵筆

以上①～⑤為必備工具

⑥迷彩型印花工具　　C431

⑦梨型印花工具　　　P206

⑧⑨菱形印花工具　　B200　B198

⑩旭日型印花工具　　V407

⑪圓豆型印花工具　　S705

⑫背景印花工具　　　A104

⑥～⑫為皮雕雕刻必備的基礎圖形工具

第二節 雕刻前的事前準備

好的開始是成功的一半

雕刻的事前準備又可分為兩個部分，一是潤濕皮革表面，二是圖案的轉繪。

一、潤濕表面皮革

（一）為何要潤濕皮革？

因為皮革過於乾燥不容易留下切割的線條，且過於潮濕或水分太多，易使皮革變形。

（二）如何潤濕皮革？

起先，我們先要準備一碗水和一塊海綿或綿花，海綿沾水，使其成潮濕狀，然後用潮濕的海綿在皮革表面均勻擦拭，潤濕表皮，使皮革到變色的程度即可。但要注意的是皮革不可過於乾燥或過於潮濕，最好的皮革擦拭狀態為八分乾最為理想。

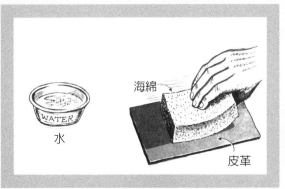

水　海綿　皮革

提示：盛裝水的容器，請使用玻璃、瓷器或琺瑯製的材質裝水（塑膠類亦可），切勿使用金屬容器，因金屬容器易使潮濕的皮革受到污染。皮革一旦受到污染，就會造成瑕疵。

圖2-1

二、圖案描繪

（一）所需的工具

描圖紙、鉛筆、已描繪的圖樣、不傷紙膠或膠帶、橡皮擦、鐵筆、尺。

（二）轉繪圖樣的做法

1.轉繪圖樣的正確方法

將描圖紙置於描繪圖樣上，以膠帶和迴紋針固定用鉛筆沿著輪廓畫出圖樣，或直接採用已經影印完的圖樣置於皮革上。

把要轉繪的圖樣置於皮革上固定，用鐵筆依圖案線條繪其輪廓。

描圖紙　鉛筆　轉繪圖案

圖2-2

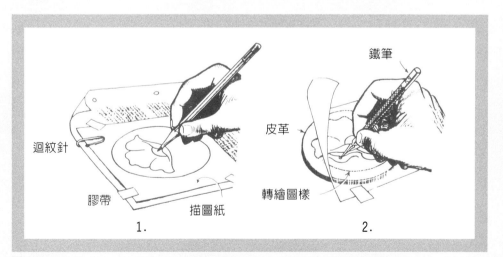

迴紋針　膠帶　描圖紙　1.　　鐵筆　皮革　轉繪圖樣　2.

圖2-3

提示：描圖紙轉繪到皮革上時，需非常用力，最好使描圖紙呈現快破裂狀態，但必須一筆劃完成，千萬不可以反覆刻劃，否則不小心會造成線條錯開，便無法呈現優美的線條。

以上三張圖片來源引用：蘇雅汾，《皮雕技法的基礎與應用》，北星圖書出版，1986年

第三節 皮雕雕刻製作步驟流程

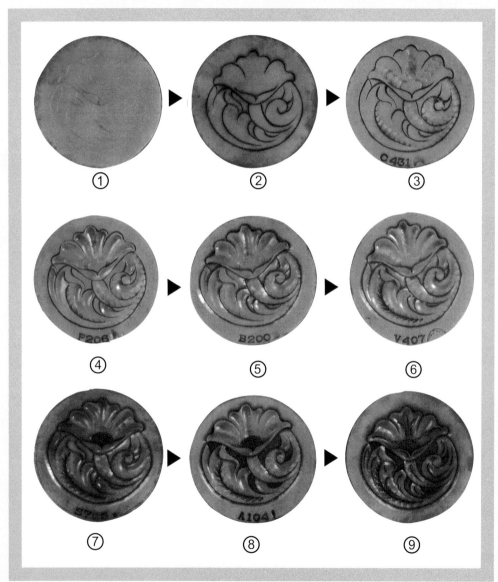

① → ② → ③

④ → ⑤ → ⑥

⑦ → ⑧ → ⑨

圖3-1

①描繪圖案－描圖
（用法請參閱第25頁）

②旋轉雕刻刀刻劃－雕刻線
（用法請參閱第27頁）

③迷彩型－印花工具
C431 （用法請參閱第28頁～第30頁）

④梨型－印花工具
P206 （用法請參閱第32頁～第33頁）

⑤菱型——印花工具
B200 （用法請參閱第33頁～第35頁）

⑥旭日型——印花工具
V407 （用法請參閱第35頁～第36頁）

⑦圓豆型——印花工具
S705 （用法請參閱第37頁～第38頁）

⑧背景——印花工具
A104 （用法請參閱第38頁～第39頁）

⑨利用旋轉刻刀修飾切割——修飾線
（用法請參閱第40頁～第41頁）

2.旋轉刻刀的用法

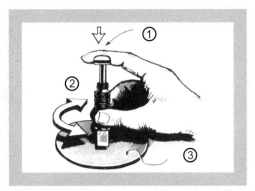

①利用向下壓的力量把刀鋒插入皮革。
②用拇指、中指和無名指旋轉桿部。
③皮革表面向上。

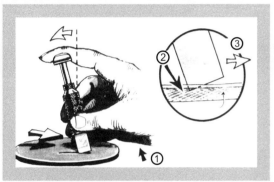

①手側面輕放在工作層面以便穩定刻劃。
②刀鋒穿入皮面，重心向前傾，角度約45度。
③方向往後拉直，進行刻劃。

3.旋轉刻刀切割的正確方法

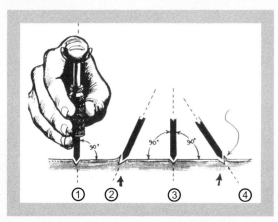

①正確的手持方向，刻刀與皮革呈90度垂直。
②避免偏左的不正確切刻。
③正確的方向。
④避免偏右的不正確切割。

以上三張圖片來源引用：蘇雅汾，《皮雕技法的基礎與應用》，北星圖書出版，1986年，頁11、13。

4.旋轉刻刀實做範例說明比較

優良作品

優美的線條特色

①線條刻劃順暢
②線條有由重至輕至細之感。

失敗作品

失敗線條的特色

①線條僵硬。
②力道一致，沒有層次感。

> **提示**：雕刻線條時，切勿重複刻劃，也不要修正線條的流向，線條的長度和深度，要一個動作完成！

雕刻線條的優劣之比較：

從這兩張作品中，我們可明顯發現到利用旋轉刻刀所做出的作品，會因正不正確的使用方法，以及有沒有經過練習而有不同的差異。所以，記得在下刀之前，先檢查自己的姿勢是否正確，另外，切記要先練習過，這樣就不用一直處於錯誤中。

第四節 基礎雕刻技法的運用

利用唐草花卉作基礎雕刻技法應用

剛才在雕刻的事前準備中說明了潤濕皮革的方法，現在，我們要進入真正皮革雕刻的部分了，在此，我們將基礎雕刻技法分為兩部分，一為旋轉刻刀的應用，另一為印花器的運用，只要你照著說明的方法正確使用，相信你一定可以很快的拿捏技巧，做出非常漂亮的皮革雕刻工藝品。

一、旋轉刻刀的運用

（一）旋轉刻刀的介紹

旋轉刻刀的頭呈U字型，刀柄部分可旋轉360度，旋轉刻刀是雕刻線條的主要工具，可視圖案結構而做不同角度的調整，使用非常方便，旋轉刻刀亦可更換不同的刀鋒，但須注意的是，勿將刀鋒置於金屬或堅硬物體上，以免刀尖受損。利用旋轉刻刀所刻劃出來的線條千變萬化，是相當具有藝術價值的一項技術。

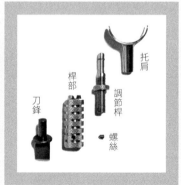

圖4-1 旋轉刻刀及其雕刻線痕。

圖4-2 旋轉刻刀細部分解圖。

要點提示：雕刻出優美的線條，是取決在如何巧妙地運用旋轉刻刀。

（二）旋轉刻刀的持法及使用方法

正確的持拿旋轉刻刀，才能刻劃出漂亮的線條，而不會造成一直重複刻劃的錯誤。在正確的刻劃線條前，必須先經過多次的練習，在練習同時，亦可嘗試不同力道所刻劃出不同的線條效果。切刻時必須果斷，避免猶豫不決重複刻劃，這樣會造成線條不優美。切割時刻刀要向前傾斜，只讓刀鋒的一角穿入皮革內，可先試做幾條簡單直線的練習來體會技巧。

1.旋轉刻刀的正確持法，如圖示：

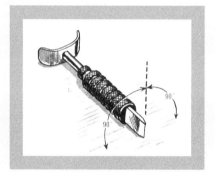

圖4-3 將刻刀橫置於工作層面上，此時，刀鋒朝上下，並和工作層面成90度。

圖4-4 執拿刻刀時食指在刻刀肩部，拇指在刻刀桿下部，中指和無名指放在桿部的另一邊。

圖4-5 因刻刀僅靠著指尖立著還不能切割，把食指向前移伸，把第一關節跨在刻刀肩部。

圖4-6 中指和無名指向前移伸，抓穩刻刀桿，準備切割。

以上四張圖片來源引用：蘇雅汾，《皮雕技法的基礎與應用》，北星圖書出版，1986年，頁10。

要點提示：使用旋轉刻刀時，皮革要適度的濕潤，刀鋒要磨得銳利。

二、印花器的運用

　　介紹完了旋轉刻刀的用法。接下來，是印花器的用法，印花器不同於旋轉刻刀，它是為了使圖案能顯現特殊效果而設計的，為了使圖案製作上有創意，也可無數的混合使用，但每一種基本工具都有各種不同的尺寸，不同的鋸齒形狀，不同的曲線和不同的斜度，其中我們又可細分七個步驟，分別的詳細介紹如下：

(一) 迷彩型印花工具

　　幾乎所有的印花工具中都會用到此類迷彩型工具，故種類繁多，迷彩型工具呈半月型。兩端尖銳，表面是圓形鋸齒狀，線條向蹄部伸展，其鋸齒、線呈旭日形狀從凹入部分向外作扇形式的展開，此工具的目的是打在花樣的某些地方，使圖案增加美感和流暢。

1.迷彩型印花工具細部分解

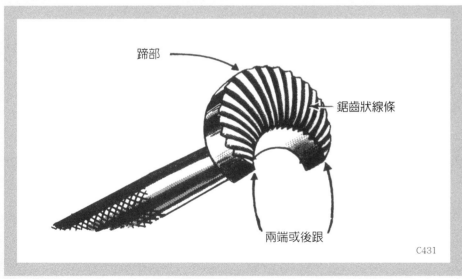

圖4-7

以上圖片來源引用：蘇雅汾，《皮雕技法的基礎與應用》，北星圖書出版，1986年，頁15。

利用迷彩型印花工具作出的效果。

圖4-8

2.製作方法

　　選用基本工具C431，使用於葉子弧線右側部分，並由原弧線底部開始進行打敲，方法如下：

（1）使用時將基本工具C431之弧口朝向自己，再以工具左側端點對準圓弧線上，並將工具棒伸歪，向左下側約七點鐘方向，進行打敲，正確打敲結果，應是工具圖形左側深，右側淺，且具有工具圖形下方線條明顯之效果。

（2）依上述做法，由圓弧線底部向上進行0.4公分之等間隔打敲，唯近圓弧線終點時，應將間隔距離縮小，以達成區別遠近之視覺效果。

3.迷彩型印花工具壓印參考圖例

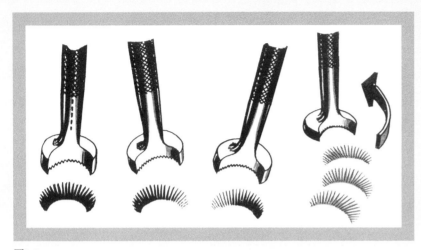

圖4-9

①全面打敲壓印
　印花工具保持垂直以木
　槌打擊，即得同深度的壓
　印痕跡。

②偏左角打敲壓印
　印花工具稍偏左方，持穩
　工具以免槌擊時滑離。右
　邊花紋不明顯。

③偏右角打敲壓印
　持穩印花工具，稍偏右方
　，花紋則右重左輕。

④蹄部打敲壓印
　印花工具向蹄部前傾，兩
　端跟部就不會印出。

注意：打印的部位不同，以及木槌的不同打法，將影響打印的模樣！

以上圖片來源引用：蘇雅汾，《皮雕技法的基礎與應用》，北星圖書出版，1986年
，頁15。

4.迷彩型印花工具實做範例說明比較

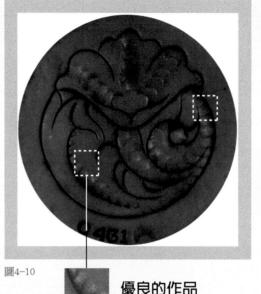

圖4-10

(1)優美之處
①等距離的間隔打敲
②打敲的印模隨著線
　條由大漸小，呈現
　有規則性的美感。

(2)不良之處
①沒有等距離間隔打
　敲，而顯得太擠、
　零亂。
②打敲的印模沒有座
　落在押線上，會顯
　得毫無規則性。

優良的作品

圖4-11

不好的示範

再一次比較

優

劣

要點提示：
使用迷彩型印花工具時，需要先考慮
要產生何種效果，執行時力量需穩定
，避免造成深淺不一的紋路。

5.迷彩型印花工具應用在螺旋花紋上

（1）迷彩型工具最特別的一點，就是不只可應用在葉子弧線右側部分，還可應用在螺旋花紋上，事實上將螺旋花紋打敲的非常漂亮，可說是對初學者的一大挑戰，因此，要呈現漂亮的打印，可不能端看工具的問題，技巧也是非常重要的。

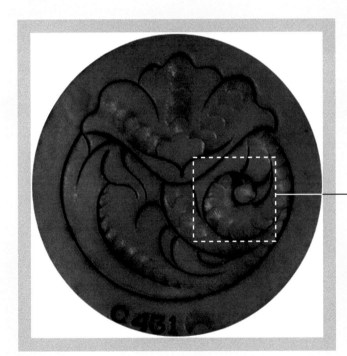

漂亮的打敲
螺旋花紋

圖4-12

（2）螺旋花紋的製作方法

①使用基本工具C431。

②將C431的弧口面向自己，再以缺口的左下角頂住螺旋花紋底部的線條上，然後再將缺口轉向自己，再以木槌敲打。它是一個挑戰技巧與功力的步驟，需要有耐心，才能刻出優美的線條。

③依上述的步驟，等距離敲下花紋，但須適時轉動螺旋以利敲打。

④愈接近螺旋彎曲部分，距離需慢慢縮小以至接近圓圈狀，然後再以S705敲下其中心點便已完成。

　　它是一個挑戰技巧與功力的步驟，需要有耐心，才能刻出優美的線條。

要點提示：

若先以等距離方式敲下花紋，再以慢慢縮小距離的方式敲下花紋，則呈現的花紋為一完美的螺旋。

但若至螺旋彎曲處花紋距離未跟著縮小，所得的圖案則會呈現發散樣，即無法構成圓形的花紋，這樣的話，就無法將螺旋花紋盡頭的點如一個圓心表現出來。

6.螺旋花紋實做的優劣範例說明比較

(1)優美的線條，具備：

①等距離間隔的排列，呈現優美的秩序感。

②螺旋花紋的造型呈圓形狀，線條由大漸小，呈等差級數排列，例如：5、4、3、2、1。明確果斷，具有視覺上的立體效果。

(2)失敗的線條，造成：

①無等距離間隔，呈現零亂的秩序感。

②打敲的印模擁擠，無法表現出線條的優美感。

提示：由這兩者的比較，可明顯看出兩者的優劣，所以，唯有等距離間隔的打敲，才能刻出漂亮的皮革杯墊。

7.失敗的範例，再一次解說

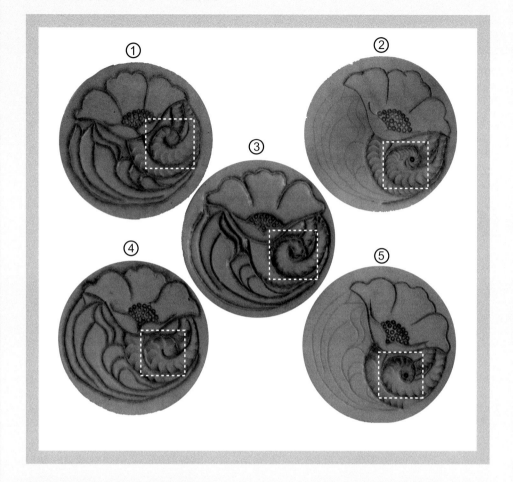

失敗作品的局部放大圖例

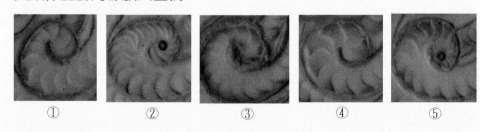

①　　　②　　　③　　　④　　　⑤

提示：注意自己的作品不要變成失敗的範例。

(二)梨型印花工具

梨型陰影印花工具，又稱熨斗型印花工具，狀似梨型，目的是沿著刻刀刻出的線條打出陰影效果圖案，使其更具立體感和生動的效果，此工具外圍四周圓滑不會打傷皮革，算是此工具的特點之一。

1.梨型印花工具的細部分解圖

圖4-16

2.梨型印花工具正確持法。

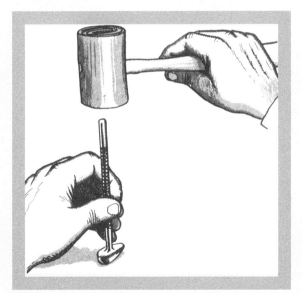

圖4-17

3.製作方法

圖4-18

利用梨型印花工具之效果。

手持P206基本工具，方法如下：

① 使要成為陰影處的地方沿著線條敲打，打印的位置要離開刻線，正確的打敲結果是要使皮革有陰暗和光亮的對比。

② 在皮面上沿著陰影延伸的方向移動工具，陰影逐漸消失的地方，則少用力，這樣才能製造出陰影深淺之效果。

> 提示：要垂直拿穩工具。

4.參考圖例：梨型印花工具使用方法

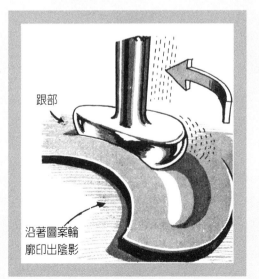

跟部

沿著圖案輪廓印出陰影

圖4-19

> 提示：陰影漸失的地方少用力。

以上三張黑白手繪稿圖例來源引用：蘇雅汾，《皮雕技法的基礎與應用》，北星圖書出版，1986年，頁16。

5.梨型印花工具實做範例說明比較

優良作品

圖4-20

失敗作品

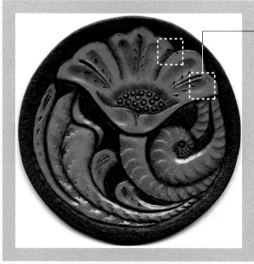

圖4-21

再一次比較

優

劣

(1)優美之處,具備:
①由深至淺的印痕明
　顯。
②立體感的陰影效果
　明顯。

(2)失敗之處,造成:
①印痕不明顯。
②很平的紋路,刻印的痕跡沒有立體
　感。
③沒有產生陰影的效果。

> **提示:**
> 要使皮革上有漂亮的立體效果,必須使用梨
> 型印花工具,才能製造出陰影的效果,也就
> 是說皮革上要具備立體感和層次感,皮革的
> 雕刻才會漂亮。

(三)菱形印花工具

　　菱形印花工具大致可分爲兩種,一有粗糙面的斜紋,一是光滑面,但無論是光滑面或粗糙面,只是效果的不同而已,但主要目的卻是相同的,都是爲了使圖案浮現立體感,菱形印花工具打敲時必須延著雕刻線敲打,要讓線條順暢必須多練習,並且要有節奏性:移動、敲打,移動、敲打……。直到習慣於這種節奏而能加快速度爲止。

1.菱型型印花工具細部分解

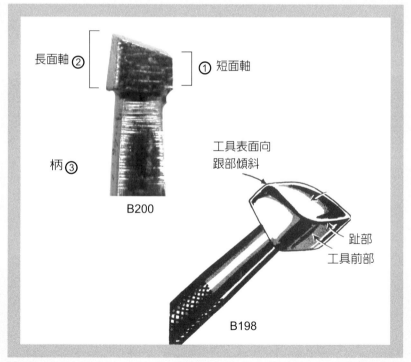

圖4-22

以上圖片來源引用:蘇雅汾,《皮雕技法的基礎與應用》,北星圖書出版,1986年,頁17。

菱形印花工
具所打出的
陰影

圖4-23

2.製作方法：左手持編號B200或B198印花工具，右手持木槌沿線條敲打，方法如下：

（1）左手（拇指）除外的四指伸直合併成掌狀平貼「柄」，將「柄」置於左手虎口內，以大拇指將其夾住垂直立起。

（2）垂直持B200或B198，將「軸」置於線條上，再往「軸」方向倒下約45度，此時有一口訣，即「先立正，再鞠躬45度」。

（3）線條劃出之圖為上，分「天、地、左、右」四個方向，當「軸」置於線條上時，「短面」所朝向的方向，有它的規則性存在，敘述如下：線條在「左」方時，「短面」也朝向左方線條在「右」方時，「短面」也朝向右方線條在「天」方時，「短面」也朝向天方線條在「地」方時，「短面」也朝向地方。

3.參考圖例：菱形工具打印的方向圖

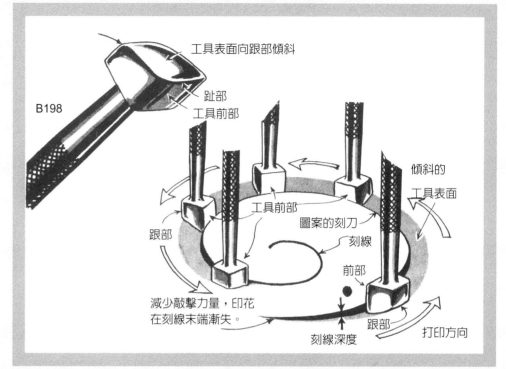

圖4-24

提示：花紋要明顯得順暢，工具必須平穩的進行，起伏不平的紋路乃是未將工具平穩移動的結果。

以上圖片來源引用：蘇雅汾，《皮雕技法的基礎與應用》，北星圖書出版，1986年，頁17。

4.菱型印花工具實做範例說明比較

圖4-25　　**優良作品**

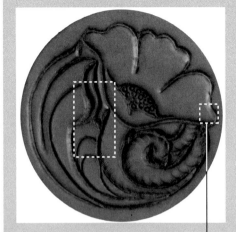

圖4-26　　**失敗作品**

(1)優美之處

①刻畫的線條圓滑順暢。

②由深至淺立體感的陰影效果明顯。

③平滑的光滑面。

(2)不良之處

①線條僵硬不順暢。

②沒有光滑的傾斜度，雖有明顯的立體感，但卻太深。

③沒有產生陰影層次的效果。

再一次比較

優

劣

> **提示**：要有順暢的線條，才能製造陰影的層次感，在這裏利用菱形印花工具打敲時，最佳的打敲陰影線條，是順暢並且擁有光滑面的效果！

(四) 旭日型印花工具

旭日型是用於葉子上打上葉脈，也具有修飾和其他特殊效果的用途，其尺寸、形狀或曲度都有數種不同的種類，是一種半月型工具，內端呈扇型，工具表面有鋸齒狀花紋，緊接打印時狀似樹皮或魚鱗。

1.旭日型印花工具細部分解

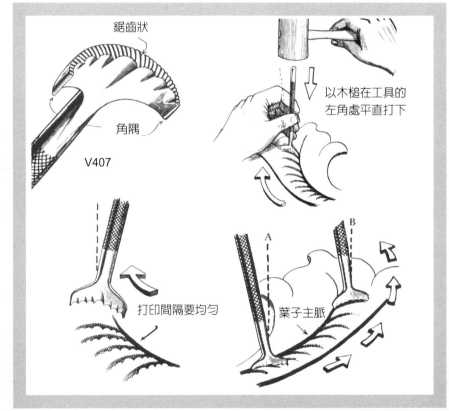

圖4-27

以上圖片來源引用：蘇雅汾，《皮雕技法的基礎與應用》，北星圖書出版，1986年，頁18。

> **提示**：工具桿和印面的角度，是決定打敲葉子主脈與螺旋花紋的成功關鍵，在打敲長短葉脈間需平均，成等差級數的排列，離葉子主脈越遠的花紋，將逐漸由重變輕而消失，很少用到工具的整面。

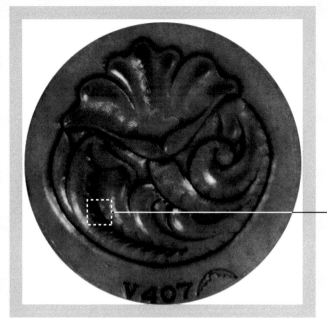

旭日形印花
工具所打出
的陰影

圖4-28

2.花葉部分的製作方法

以基本工具V407進行葉子圓弧線底部的打敲,以葉子弧線左側爲例,由左至右算起第三條弧線,其方法如下:

(1) 將基本工具V407之弧口朝向自己,以工具右側端點對準葉子主脈的弧線上,將工具桿身朝向右下側〈約四點鐘方向〉進行打敲,正確的打敲方向,應以印花工具右側部分貼緊於皮革上,左側稍揚起,使得打敲後的圖形呈現右側重、左側淺之立體效果。

(2) 依上述作法,由弧線底部向上進行0.1或0.2公分之等間隔打敲,唯靠近弧線終點時,應將間隔縮小,以達成區別遠近之視覺效果。

3.旭日型印花工具實做範例說明比較

優良作品

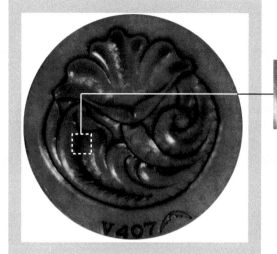

圖4-29

(1)**優美之線條,具備:**

①順著葉子主脈的圓弧線打敲,力道夠重,紋路明顯清楚。

②距離間隔密集、紮實,呈等差級數的排列,結構不鬆散。

失敗作品

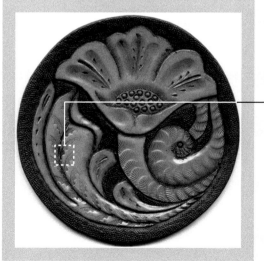

圖4-30

(2)**失敗之線條,造成:**

①紋路不夠重,力道不足。

②距離間隔太鬆散,不密集。

注意事項:打敲時,力道要夠重,間隔要密集,但要避免貫穿皮革。最主要的是符合弧線的彎度,一旦偏離主要弧線(刻線),就容易出差錯。工具必須配合葉子空間而作出適當的輕重變化。

（五）圓豆型印花工具

　　圓豆型印花工具，顧名思義就是打起來的形狀像一顆圓圓的豆子，因而命名之，這是一個打出花中心的花蕊的印花工具，敲打時須注意的是，工具要垂直敲打，力量要穩健，才能夠使得花紋清晰。

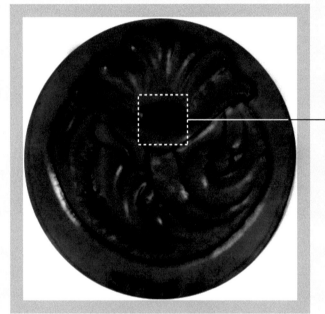

圖4-31

圓豆形印花工具所打出的效果。

1. 圓豆型印花工具細部分解

齒狀

S705

圖4-32

2. 製作方法

　　花蕊上方的線條，用鐵筆劃過即可，不可用旋轉刀割過，否則線條太深，太突兀，會破壞作品的美感。左手持編號S705，右手持槌，沿花蕊線敲打，但敲打有其要點，方法如下：

（1）先沿線敲打成一個「圓圈狀」的圖案，順著線條密實的敲打，最後將線條全敲打成一圈，此為第一圈，然後沿第一圈的內圓敲打，方法如同前述，再進行敲打第二圈，直到花蕊部分敲打完畢，及呈現想要的花蕊圖案。

（2）沿線敲打完成「圓圈狀」，注意間隔要密實，若因排列不夠密實，花蕊的表現效果則為不佳，感覺起來，「圓圈狀」則會太稀疏，也會零亂。

3. 圓豆型印花工具敲打花蕊時的分解圖

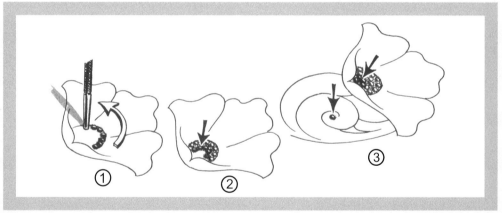

圖4-33

①由最外一排的花蕊開始打印，不要超越刻線，間隔要緊密，如一連串珠子，每排接近末尾時，調整間隔，以免最後一次打印和花瓣重疊。

②依圖所示，打印第二排時，要緊靠第一排，並盡可能均勻，不要重疊。

③小心繼續打完其餘部分，唯有齒狀邊緣可重疊，卷葉中心可打上一個這種印花。

　　注意：不要太過用力敲打，以免工具貫穿皮革

以上圖片來源引用：蘇雅汾，《皮雕技法的基礎與應用》，北星圖書出版，1986年，頁19。

4. 圓豆型印花工具實做範例說明比較：

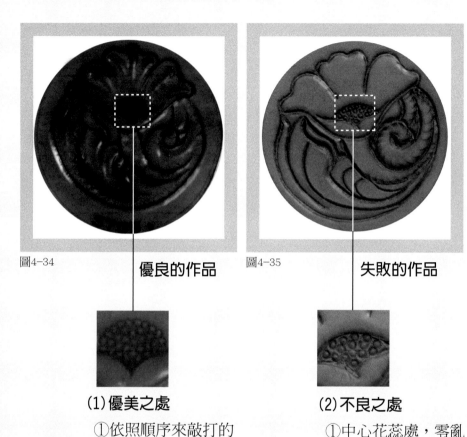

圖4-34　　　　　　　　　圖4-35

優良的作品　　　　　　　**失敗的作品**

(1) 優美之處

① 依照順序來敲打的
　花蕊，比較紮實。
② 呈現秩序的美感。

(2) 不良之處

① 中心花蕊處，零亂
　、鬆散，不集中。

提示：宜事先用廢皮革練習，熟悉後，再進行敲打，切勿冒然下手，多注意一點，就可以製作一個完美的皮雕工藝品。

（六）背景型印花工具

　　這是運用在圖案內或其周圍的背景花紋工具，在皮雕裡是一項很重要的步驟，可使圖案顯現突出，背景印花工具分別有許多不同形狀和大小尺寸，必須注意的是，應慎選適合屬於該造型尺寸的工具。

1. 背景印花工具的細部分解圖

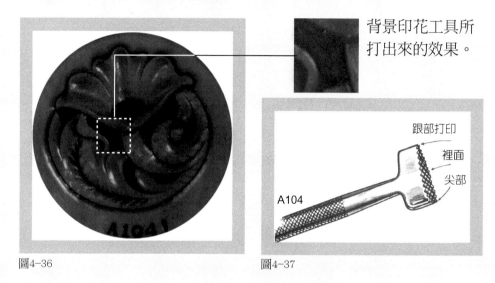

背景印花工具所
打出來的效果。

跟部打印

裡面

尖部

A104

圖4-36　　　　　　　　　圖4-37

2. 製作方法

　　左手持工具A104，右手持槌，工具要拿垂直，其步驟方法如下：

（1）面積狹窄部分，可利用工具的尖端打印，工具要稍向尖部傾斜避免跟部碰觸到圖案凸出部分，敲打時，要有彈性。

（2）打下的印花要和前面的花紋相連，皮革的濕潤要適中，槌擊時，力量要均衡平穩，沿著圖案刻線下端移動連續打印，每一區深度要一致。同一邊最好一次完成。

（3）利用背景印花工具敲打時，最好先區域敲打，順序最好先直敲再橫敲，示範如下：

如此反覆敲打
，至平為止。

3.背景印花工具的持法及方向之參考圖例

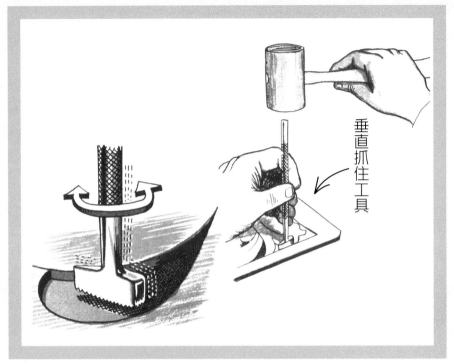

垂直抓住工具

圖4-38

> **提示**：背景印花工具和菱形印花工具的移動方法雷同，當印花面積大時，就要移動工具，此時要利用手指轉動工具桿，以免花紋走樣。

以上圖片來源引用：蘇雅汾，《皮雕技法的基礎與應用》，北星圖書出版，1986年，頁20。

4.背景印花工具實做範例說明比較

圖4-39

(1)優美之處

①依照步驟敲打的背景，比較平穩。
②背景呈均勻平滑狀。

(2)不良之處

①打敲的力道不均勻，上下深度不一，參差不齊。

再一次比較

優　　　　　劣

> **提示**：使用背景印花工具，應一邊敲打一邊移動工具，注意不可使印花超越刻線，必須要先從周圍打起，一個區域打完成後，再打敲下一個區域，皮革同時也要保持在乾濕的狀態。

（七）旋轉刻刀（修飾線條）

在這之前，我們已經介紹過旋轉刻刀的用途及其基本應用，不同的是，在此特別強調的旋轉刻刀，是作為修飾線條用，然修飾線條也就是增加圖案美感的最後步驟。美好的線條修飾，使皮雕圖案的吸引力大為提高，才能擁有優雅造形的作品。

1. 旋轉刻刀

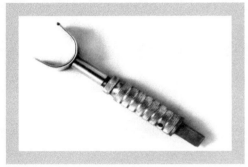

圖4-41

2. 旋轉刻刀所刻畫的線條

圖4-42 英文字母的練習

優美的修飾線條

3. 旋轉刻刀各式刀鋒

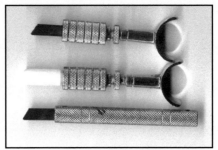

圖4-43

圖4-44

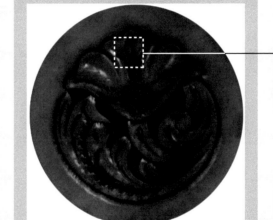

旋轉刻刀修飾的線條。

圖4-45

> **注意：**刀尖要持正，稍向前傾約45度，施力方向由前往後，由重至輕。

4. 製作方法

持旋轉刻刀工具，其步驟如下：

（1）先確定主要的線條，再雕刻出主要的線條，以拇指和中指旋轉桿部，另一方面順著線條弧線刻入。結束時，力量漸輕，刻線痕跡必須成由深變淺至細。

（2）旋轉刻刀必須順著整個圖形，刻出優美的修飾線條，故必須多練習與研究線條的切刻方法。

5. 參考圖例：線條切割修飾步驟圖解說明

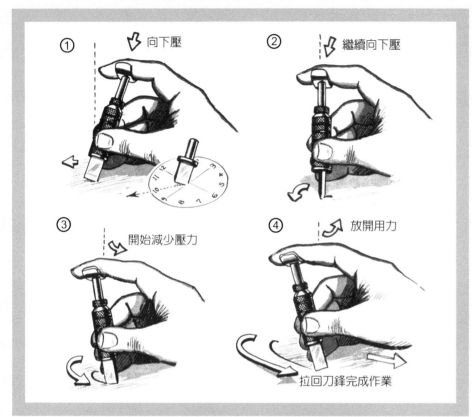

圖4-46

①向右切割時，手要向右方轉動，使刀鋒落在適當位置，開始向下壓插入皮革內，刀鋒要在10點鐘方向（圖①）。

③當線條變直時，把手腕拉向自己的方向，要平穩控制刻刀，逐漸減輕刀肩上的力量。

②當刀鋒轉到己身方向時，立刻轉彎，把手拉到正常的位置，繼續向下加壓。

④以順暢的動作繼續劃下，同時慢慢把線條深度改淺一直到線條最後成為細線為止，再把刀鋒提起離開皮革為止。

以上圖片來源引用：蘇雅汾，《皮雕技法的基礎與應用》，北星圖書出版，1986年，頁21。

6. 旋轉雕刻修飾線條實做範例說明比較

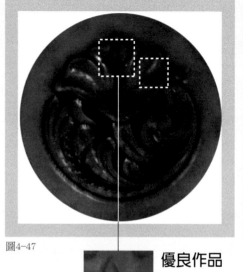

圖4-47　　　　　　　　　　　　　圖4-48

優良作品　　　　　　　　　　　失敗作品

(1) 優美之處，具備：
①線條刻劃順暢，不拖泥帶水。
②線條由深變淺至細，表現出明顯的層次感。

再一次比較

優　　　　　　　　劣

(2) 不良之處，造成：
①力道不集中。
②線條沒有深淺層次感，沒有修飾刻刀應有的優美效果。

提示：這是已經進行到最後一個步驟，要特別小心，不然就會前功盡棄，力道要集中，一次刻劃完成，成不成功就決定於此！

第五節 打敲工具應用的最後成品展示

下圖即是運用皮雕的基本工具作為進階，題材以唐草圖案結合幾何圖案，所創作出精緻的質感，並具有實用價值的記事簿。

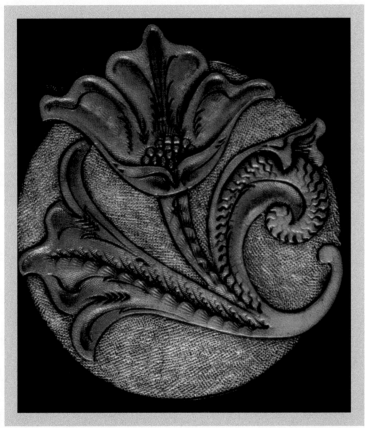

圖5-1

以上作品是藉由各種皮雕的基本工具，運用雕刻以及打敲出來的成品。基本上，一件成功的作品，需要的是技術的熟練與精湛，而不在於工具種類的多寡，只要能掌握每一支工具的特性，那麼再高難度的造型，都能迎刃而解。

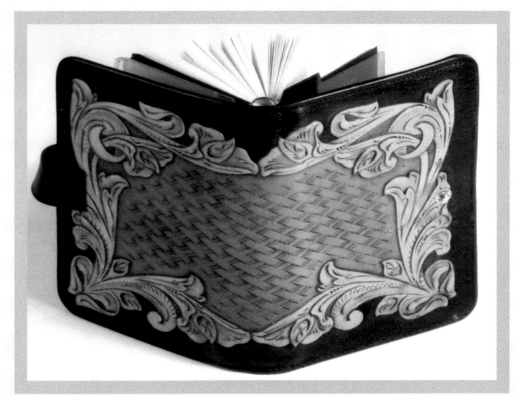

圖5-2　活頁筆記簿

第六節 植物雕刻篇—唐草圖案

一、唐草圖案花卉的應用實例（一）

當你學會了基本雕刻工具的使用規則，就可以搭配及運用特殊的工具。所謂的特殊雕刻工具，就是跟基本雕刻工具的印花圖案極為相似，惟形狀有點差異，以及大小不同而已。只要你善加運用基本工具，就可以創作出美麗的皮雕飾品了。

利用華麗、優美的唐草圖案，延伸出更多不同造形的花卉圖案及修飾線條，表現出不同的美感與變化的效果。

你瞧瞧！這三朵花是運用不同修飾線的工具，所刻劃出的唐草圖案。

（請參考圖①～③）

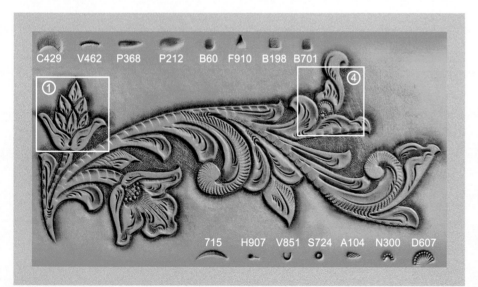

圖6-1

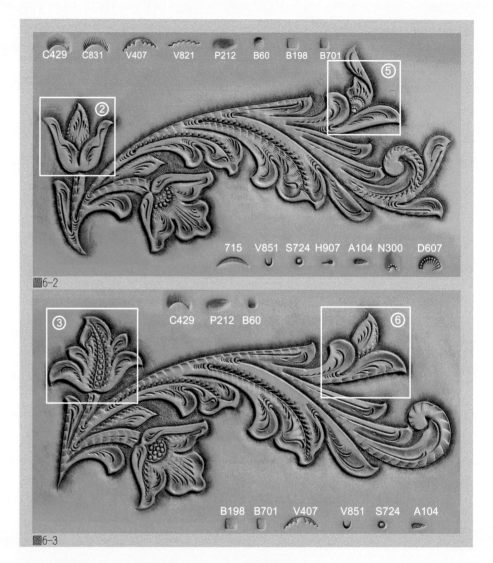

圖6-2

圖6-3

這三片葉子也是運用圖①～③相同方法，所產生出不同的美感效果。

（請參考圖④～⑥）

二、唐草圖案花卉的應用實例 (二)

　　介紹完唐草圖案之後，你就可以擷取唐草圖案中的一朵花形（圖6-4）作各種延伸，並利用組合、排列、改變大小及鏡射等方法，創造出千變萬化的皮雕作品（圖6-5）。

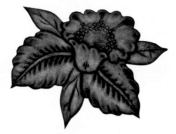

圖6-4

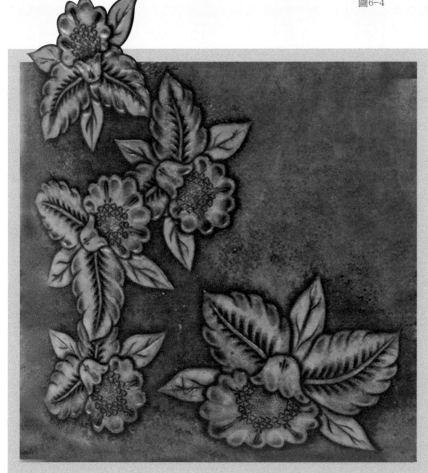

圖6-5

圖6-6

可以利用基本的雕刻工具，以拼湊、組合的方式，製作出各式各樣的唐草花紋圖樣，創造適合自己風格的皮帶。

圖6-7

圖6-8

圖6-9

依據6-6的方式，延伸製作出更多漂亮、美麗的唐草花紋皮帶（圖6-7、6-8、6-9）。

也可以將唐草圖案簡化成更簡單的幾何形式，即使少了唐草圖案原有的修飾線，也別有一般風味（圖6-10）。

如圖6-11、6-12繼續把唐草圖案更進一步的簡化，以線條構成的花朵，不加任何修飾線，仍舊美麗動人。

圖6-10

圖6-11

你瞧！這個生豬皮（裡皮）製作的皮包，是搭配簡單的曲線和圓點圖形所構成，運用鹽基性染料著色而製作的作品（圖6-13）。

圖6-12

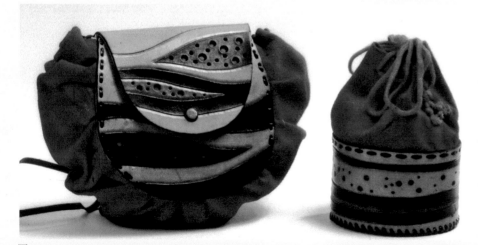

圖6-13

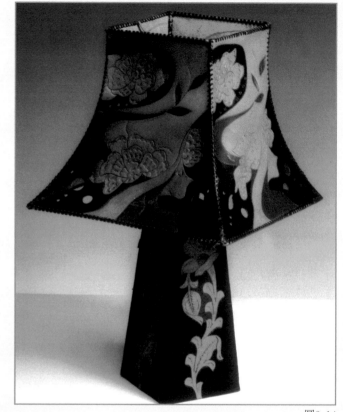

這個手工製作的檯燈，是先將皮革裁切好，利用簡化的唐草圖案及曲線去做搭配，再使用鹽基性染料著色，所構成這麼美麗的圖案，最後再把皮革相接之處，用打洞器打洞，並用皮線縫製完成（圖6-14）。

圖6-14

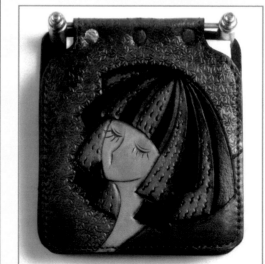

便條紙盒上的羞澀少女，也是利用簡化的線條，構圖所雕刻出來的，少女的頭髮雖然沒有像唐草圖案裡有許多華麗的修飾線，但仍舊可以顯示出少女的清純、可愛（圖6-15）。

圖6-15

三、唐草圖案花卉的應用實例 (三)

　　從你所喜愛的唐草圖案花卉中挑選出一個個體圖案（圖6-16），再以鏡射的原理方式，製作成左右對稱的圖案來（圖6-17）。

　　利用左右對稱的方式，即可創作出這麼美觀的皮雕信插，不但具有平衡美感，而且也具實用價值（圖6-18）。

圖6-16

圖6-17

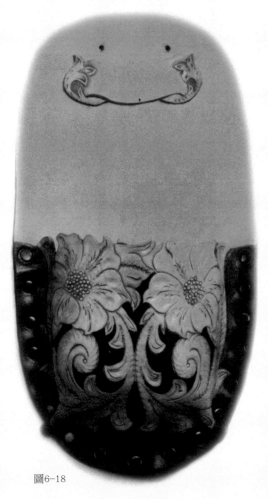

圖6-18

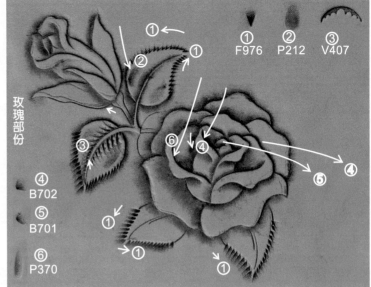

玫瑰部份

① ② ③
F976　P212　V407

④ B702
⑤ B701
⑥ P370

圖6-19

你可以使用幾支基本的雕刻工具，運用組合的方式，雕出美麗的玫瑰，最後，再依構圖的形式與美感，將玫瑰組合成一束有含苞、有盛開的花束出來（圖6-19）。

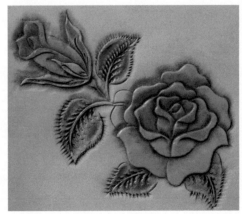

圖6-20

運用鹽基性染料著色所完成的玫瑰圖案（圖6-20）。

在加工製成的皮包上，運用油染的方法，黑色的玫瑰圖案彷彿還栩栩如生似的（圖6-21）。

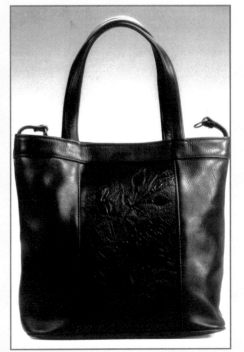

圖6-21

第七節 染色技法—乾擦法

一、幾何圖形的製作方法（範例一）

(一) **材料** 雕刻皮革、貝帝克（Batik）酒精性染料（紅色、橘色、藍色、深咖啡色及黑色）、酒精、水、報紙（5至6張）、乳液或亮油、紗布。

(二) **工具** 基本雕刻工具、木槌、膠板、調色盤。

(三) **製作過程**

1. 利用基本雕刻工具及木槌，將皮革放置在膠板上，然後用雕刻或打敲的方式，做出喜歡的圖案。

2. 在圖案確定完成後，即可開始進行染色，首先，用紗布

圖7-1

沾一點紅色貝帝克染料，在報紙上先略微擦乾之後，隨即在皮革圖案上做局部的擦拭。

3. 接著，同上述方法，再用紗布依序沾適量的橘色、藍色及深咖啡色的貝帝克染料，在報紙上略微擦乾後，然後在皮革圖案上做局部的擦拭。

4. 待各層的顏色乾之後，最後再抹上乳液及噴亮油之後，即可完成（圖7-1）。

要訣提示：
①貝帝克染料要先用酒精稀釋過後才能使用喔！
②一定要先在報紙上擦拭，讓報紙吸收掉多餘的染料，才可以在皮革上染色。
③在上第二次以上的顏色時，千萬不要將上一層的顏色抹掉或覆蓋。

二、花卉圖形的製作方法（範例二）

(一) **材料** 雕刻皮革、貝帝克（Batik）酒精性染料（紅色、黃色、綠色及紫色）、酒精、水、報紙（5至6張）、乳液或亮油、紗布。

(二) **工具** 基本雕刻工具、木槌、膠板、調色盤。

(三) **製作過程**

1. 先用旋轉刻刀刻出圖案後，利用基本雕刻工具及木槌，將皮革放置在膠板上，並打敲出花與葉的圖案出來。

2. 開始染色時，先用紗布沾一點紅色貝帝克染料，在報紙上先略微擦乾，然後於花瓣上做局部的擦拭，造成漸層的效果。

3. 同上述方式，再用紗布依序沾適量的紫色、黃色及綠色貝帝克染料，在報紙上略微擦乾，分別在花瓣、蕊心及葉子上做局部的擦拭。

4. 待各層的顏色乾了之後，最後再抹上乳液及噴亮油，即可完成（圖7-2）。

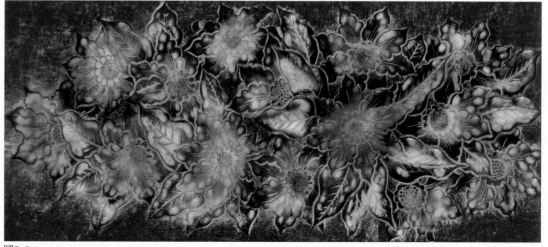

圖7-2

三、唐草圖案的製作方法（範例三）

（一）材料

雕刻皮革、豬皮（裡皮）、貝帝克（Batik）酒精性染料（紅色、橘色、綠色及黑色）、酒精、水、報紙（5至6張）、手縫線、乳液或亮油、紗布。

（二）工具

基本雕刻工具、木槌、膠板、調色盤、針。

（三）製作過程

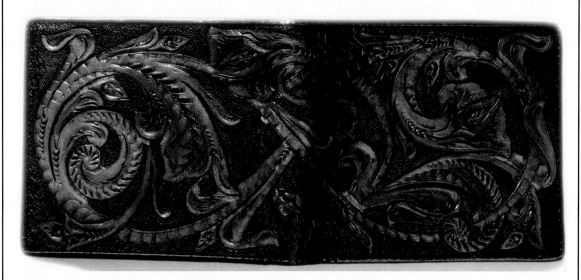

圖7-4

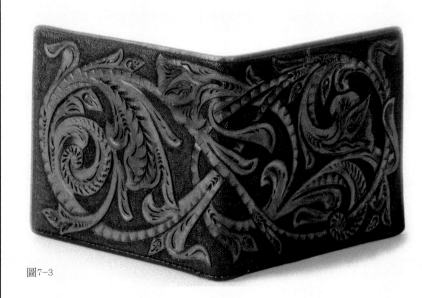

圖7-3

1. 利用基本雕刻工具及木槌，將皮革放置在膠板上，然後雕刻出唐草圖案花卉出來。
2. 開始染色時，先用紗布沾一點紅色貝帝克染料，在報紙上先略微擦乾之後，在唐草圖案花卉上做局部的擦拭。

3. 如上述方法，再依序用紗布沾適量的橘色、綠色及黑色貝帝克染料，在報紙上略微擦乾後，於唐草圖案花卉、葉子及背景上隨意擦拭。

4. 最後抹上乳液及噴上亮油，然後再用豬皮設計成內裡，然後將它與皮革車縫合之後，即可完成（圖7-3、7-4、7-5）。

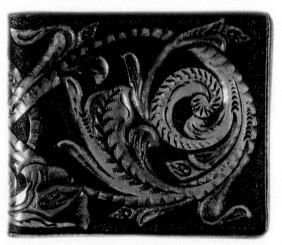

圖7-5

> **要訣提示：**
> 皮夾除了車縫外，也可以用縫線方法製作（請參見第50頁手縫線的製作方法）。

第八節 手縫線的製作方法

　　在我們了解唐草圖案花卉的演變過程及各種著色的技法之後，緊接著介紹皮夾的縫線方法。

一、皮夾縫線的流程

（一）首先，要先準備好外皮、裡皮、皮繩、東京線及皮針這五種材料（圖8-1）。

圖8-1

（二）將皮夾之外皮與襯裡用東京線（四條一捆）先固定綁好。

（三）東京線固定的步驟

　　1.四個角先為綁緊（綁死結）。

　　2.「上長」邊之外皮與襯裡無接觸點，故只需固定「下長」、「左寬」與「右寬」三個邊。

> **要訣提示**：皮夾內層襯裡無須縫線，故應需縫外皮。

　　3.「左寬」與「右寬」由下往上，第三與第四個洞固定綁緊（圖8-2的灰色點）。

　　4.「下長」則由兩側向中間固定（同樣在每第三至第四個洞），綁緊至中間大約有五至六個洞之外皮與襯裡無接觸點止。固定之後再縫線，皮夾才不會傾斜（圖8-2的紅色點）。

　　5.此時以東京線固定即完成。

圖8-2

（四）縫線的步驟

　　1.將皮繩約1公分的距離處，用小刀削薄，再穿入皮針內（圖8-3）。

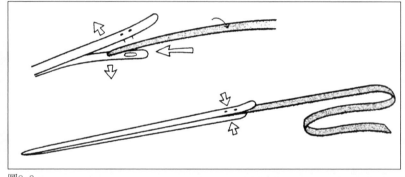

圖8-3

　　2.皮繩先行穿進皮針留五至六公分，藉由皮針較易穿洞利於縫線。

　　3.第一針從「左寬」由下往上四至五洞處之襯裡洞穿出，尾端留二至三公分，以強力膠黏於襯裡部（圖8-4）。

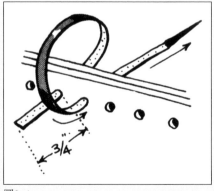

圖8-4

4. 第二針亦由左旁邊的一個洞，由襯裡洞以 e 型穿出（注意皮線表皮應在外側），如此反覆穿洞（如遇東京線固定處，則將東京線逐一剪斷）（圖8-5（a）、8-5（b））。

5. 穿到轉角處，須由每一角的洞穿兩遍，如此四個角較為紮實。

6. 注意「上長」全部的洞與「下長」中間五至六個洞，只須獨自縫線外皮（皮夾上面需有開口，做放錢用，所以不能縫死。下面的中間則需要空出折疊時的緩衝空間）（圖8-6）。

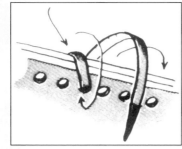

圖8-5a

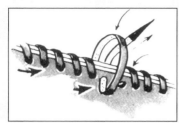

圖8-5b

7. 收尾時，與第一針同一洞，穿入襯裡，留二至三公分，以強力膠黏於襯裡。

8. 最後，即可完成皮夾之縫線製作（圖8-7）。

圖8-6

圖8-7

第九節 染色技法——油染

一、唐草圖案的製作方法

(一) 材料 皮夾半成品、豬皮（裡皮）、油性染料（亞麻黃色）、棉布、亮油或金雕油。

(二) 工具 基本雕刻工具、木槌、膠板、平刷或牙刷。

(三) 製作過程 1. 先用旋轉刻刀刻出圖案後，利用基本雕刻工具及木槌，將皮革放置在膠板上，然後雕刻出唐草圖案花卉圖形。

2. 將亞麻黃色的油性染料，加一點水攪拌均勻後，用平刷迅速地塗抹在雕刻完的皮革上，整體刷染，切記，速度要快，否則會有不均勻的現象。

3. 當亞麻黃色的油性染料塗均勻之後，利用棉布，迅速地擦拭掉多餘的染料，而凹陷的地方也要多加注意，避免讓多餘的染料囤積在裡面，否則將造成染色深淺不均的現象。

4. 最後噴上亮油，用豬皮設計成襯裡，然後將它做車縫合之後，即可完成（圖9-1）。

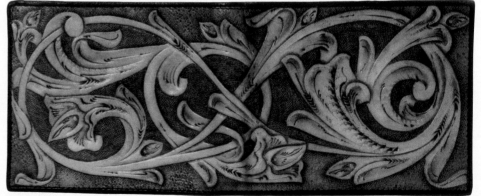

圖9-1

要訣提示：1. 在皮革上的刻線，以及用基本雕刻工具打敲出來的圖形凹陷的地方，都要讓油性染料全部滲入進去。2. 在凹陷的部份需注意，最好在油性染料微乾的時候，再一次用棉布輕輕的推亮，才能使皮革顯現出自然的光澤。

第十節 染色技法—粉彩

一、粉彩著色——掛錶的製作方法

(一) 材料 | 牛皮（依照掛錶的形狀裁切）、粉彩（紫色、綠色、咖啡色及白色）、掛錶器具、水、強力膠、手縫線、亮油。

(二) 工具 | 調色盤、布丁杯、美工刀、平刷（或將毛筆剪平）或毛筆數支（最好一個顏色一支）、剪刀、皮針、水袋。

(三) 製作過程

1. 將裁好形狀的皮革，用基本雕刻工具雕上葡萄圖案，製作喜愛的圖形（圖10-1）。

圖10-1

2. 開始染色時，用美工刀在粉彩筆上刮下部份的粉末，然後放置在調色盤上。首先用平刷沾一點水，取其適量的紫色粉末混合均勻之後，就像水彩的調色方法一樣，著色在你雕刻完成的皮革上（圖10-2）。

3. 如上述方法，再依序將綠色的粉末，用平刷輕塗在皮革上的葡萄葉部份（圖10-3）。

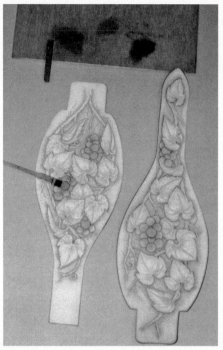

圖10-2

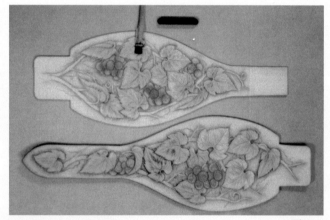

圖10-3

4. 再將咖啡色的粉末，用平刷輕塗在皮革上的葡萄枝部份（圖10-4）。

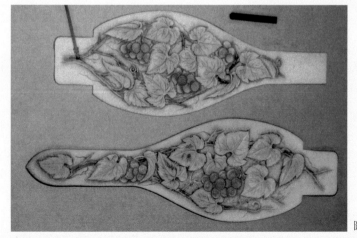

圖10-4

5. 最後直接用白色粉彩筆，沿著葡萄葉的邊緣，輕輕的勾勒出亮面來，可以突顯出亮暗對比與立體的效果喔（圖10-5）！

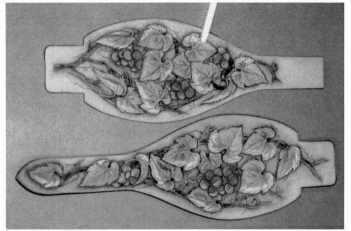
圖10-5

要訣提示：平刷是用於大範圍的工具，比較無法表現出畫龍點睛的效果，因此在最後的修飾上，可斟酌使用白色的粉彩筆直接輕塗，作重點式的亮邊修飾，效果會更佳。

6. 待各層的粉彩顏色乾之後，接著噴上亮油，待晾乾，即可完成（圖10-6）。

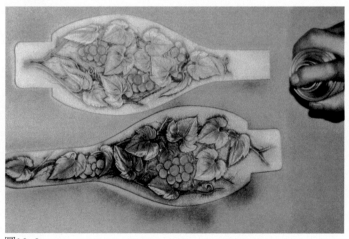
圖10-6

要訣提示：
1. 噴亮油的作用可以保護與避免粉彩的掉落與磨損。
2. 噴上亮油時，必須與皮革距離20～30公分左右，才不會導致不均勻的現象。

最後，再將錶帶與錶具，用手縫線及皮針縫製，即可完成。

第十一節 粉彩的創作成品展示

你瞧！多麼漂亮的掛錶，利用粉彩著色的技法，讓原本實用性的掛錶，更添增藝術層面的氣質（圖11-1）。

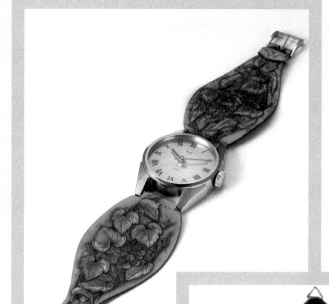
圖11-1

右圖11-2所示的壁面飾品所雕刻的金盞花圖形也是使用粉彩著色的方法完成，感覺比較柔和、均勻。

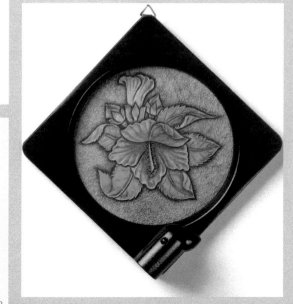
圖11-2

第十二節 染色技法——壓克力染

一、人物與扇面的製作方法（範例一）

（一）材料 雕刻皮革、壓克力顏料（淺黃色、黃色、橘色、淺綠色、深綠色、咖啡色、白色及黑色）、水。

（二）工具 基本雕刻工具、木槌、膠板、布丁杯、毛筆數支、水袋。

（三）製作過程

1. 首先要在皮革上先沾一層水，讓皮革軟化。利用基本雕刻工具及木槌，將皮革放置在膠板上，然後雕刻出圖案來。

2. 開始染色時，先用毛筆沾淺綠色壓克力顏料與水均勻攪拌，塗刷在皮革上的扇子圖案。

3. 接著，第二次用毛筆沾黃色壓克力顏料，輕塗於皮革上的花朵圖案。

4. 第三次用毛筆沾深綠色壓克力顏料，輕塗於皮革上的葉子圖案。第四次再用毛筆沾橘色壓克力顏料，輕塗在皮革上女生的臉部、手部及扇子的花紋圖案。第五次沾白色壓克力顏料，輕塗於皮革上女生的衣服。第六次沾黑色壓克力顏料，輕塗在女生的頭髮及鞋子上。

5. 第七次用毛筆沾咖啡色壓克力顏料，輕塗於皮革上的樹幹及扇子的柄。最後，用毛筆沾淺黃色壓克力顏料，輕塗於女生的緞帶圖案。

6. 為讓畫面具有立體層次的效果，可用毛筆沾淺黃色壓克力顏料，輕塗在女生的背後，造成漸層感；再輕塗於女生的衣服上，造成立體感（圖12-1）。

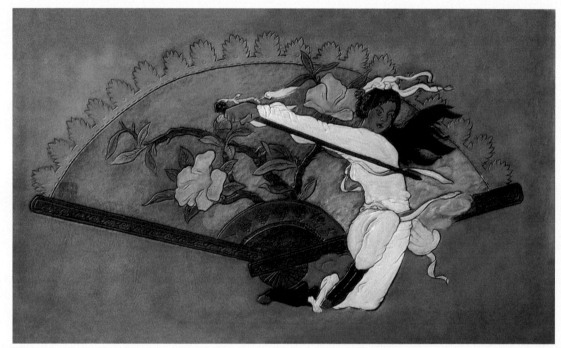

圖12-1

要訣提示：
① 壓克力顏料要與水適量的均勻混合才行。
② 在塗刷時，動作一定要迅速，否則會著色不均勻，壓克力顏料也會很快乾掉。

二、雁子的製作方法（範例二）

(一) 材料　雕刻皮革、壓克力顏料（橙色、墨綠色、咖啡色及白色）、水。

(二) 工具　基本雕刻工具、木槌、膠板、布丁杯、毛筆數支、調色盤、水袋。

(三) 製作過程

1. 開始染色時，先用毛筆沾橙色壓克力顏料與水混合均勻攪拌，塗刷於雕刻完成的皮革上。

2. 接著，用毛筆沾白色壓克力顏料，輕塗於雁子的羽毛及背景上，讓背景更加具有層次效果。

3. 第三次用毛筆沾墨綠色壓克力顏料，輕塗於雁子的頭部及尾巴部分。第四次再用毛筆沾咖啡色壓克力顏料，輕塗雁子的頸部及羽毛部分。

4. 最後用毛筆沾橙色壓克力顏料，輕塗雁子的羽毛部份，造成立體感（圖12-2）。

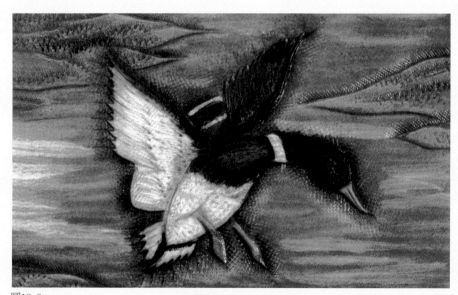

圖12-2

> **要訣提示**：為避免壓克力顏料的殘留，因此，毛筆與調色盤須在用完後，必須馬上清洗乾淨。

三、老鷹的製作方法（範例三）

(一) 材料　雕刻皮革、瓦楞紙、次級的薄皮、棉花、鹽基性染料（黃棕色、深咖啡、淺咖啡）、壓克力染料（白色）、金雕油

(二) 工具　基本雕刻工具、壓擦器、藍寶樹脂、木槌、膠板、布丁杯、毛筆數支、調色盤、水袋。

(三) 製作過程

1. 此件皮雕創作有別於其它作品不同之處，在於增加老鷹的立體效果，其製作方式是用兩三層次級的皮革或厚紙板加厚，最外層再罩上完好的原皮，用壓擦器塑出老鷹的造型，使得作品具有浮雕的形式美感。

2. 進行染色時，先將咖啡色的鹽基性染料加水，稀釋調成淺咖啡色，均勻塗抹在雕刻製作完成的皮面上，待全乾後，再進行第二次的染色。

3. 接著，在老鷹的造型使用深咖啡的染料一層一層的加上去，使的老鷹的層次更豐富，具有立體的效果。

4. 待前次的染料全乾後，然後分別在老鷹的鼻子與腳爪上，用毛筆塗上黃棕色。

5. 最後，用白色的壓克力染料分別塗在老鷹的眼睛、下巴、腹部羽毛以及尾巴的羽毛，再用黑色分別就鷹嘴、眼珠與腳趾做畫龍點睛的修飾，並在畫面的四周罩上一層深咖啡的染料，使整個畫面更加生動且有具光性效果。

6. 待染料完全乾透，用棉花沾上金雕油，以轉圈的方式塗抹，達到保護皮面的效果。

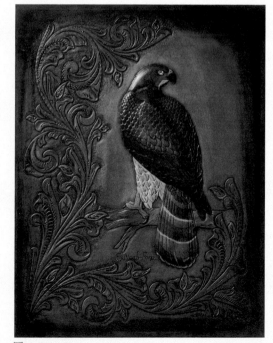

圖12-3

第十三節 動物雕刻篇——馬

一、前言

當你學會基本雕刻工具的運用，也學會刻出華麗優美的唐草圖案花卉，接下來，你就可以著手進行比較高難度的動物雕刻了。

本單元介紹的動物雕刻技巧，由於種類太多，無法將所有的動物一一詳加說明，故本篇將以具有毛髮類、羽翼類與鱗狀類的馬、鴨子及魚，分別做詳細的解說。

二、認識您的工具

（一）旋轉刻刀

旋轉刻刀其特色如下五點（圖13-1）：

1. 旋轉刻刀有各種大小和長度，你可以依皮革的厚度及雕刻的需要，選擇適合的工具。

2. 雕刻細部之圖樣，可選用菱角刀片。

3. 精細的刀刃，適合雕刻精緻的圖案（圖13-2）。

圖13-1　旋轉刻刀

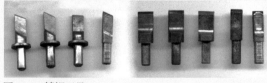

圖13-2　精細工具

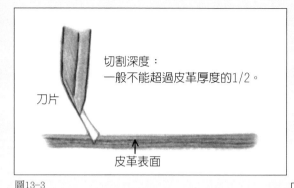

切割深度：
一般不能超過皮革厚度的1/2。

刀片

皮革表面

圖13-3

4. 除了多練習外，還需保持刀刃的尖銳度，才能讓你在切割時更順暢。

5. 切割深度：詳細解說如圖13-3。

要訣提示：先切割最前面的物體（圖13-4）。

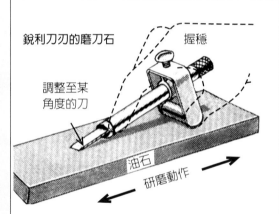

銳利刀刃的磨刀石

握穩

調整至某角度的刀

油石

研磨動作

圖13-5

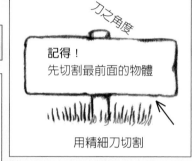

刀之角度

記得！
先切割最前面的物體

用精細刀切割

圖13-4

圖案的雕刻，需要每一部分都做好正確的切割，所以，重點在於要好好的操作刻刀。

要保持刀刃尖銳，可利用磨刀台（圖13-5）。當你感到刻刀不能正確達到切割效果時，就需要再把刻刀磨利，所謂「工欲善其事，必先利其器」。因此，銳利的刻刀完成優美及自然線條的雕刻是必然的幫助。

在旋轉刻刀進行切割前，必須先定好皮革位置，然後再開始圖案的描繪，接著檢查所有的線條模型是否符合，最後用塑型器尖筆修改線條，再進行切割。

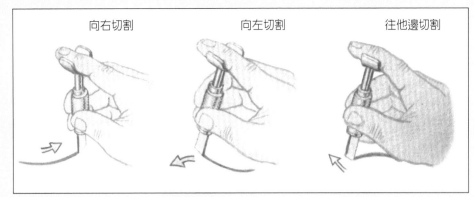

向右切割	向左切割	往他邊切割

圖13-6　手持旋轉刻刀常用的三種切割方式

　　在不同地方做切割練習，你應學習各種方向的切割，才能成功地做出良好的圖案。也就是說，假如你把圖形倒置過來雕刻某一線，那麼你也許會將線條刻歪了而沒察覺，直到你將皮革轉正才發現線條歪斜了（圖13-6）。

> **要訣提示**：你一定要做充分的切割練習，要不然你就無法雕刻出精巧細緻的圖形。

6.以馬的雕刻過程為例（一）

　　利用旋轉刻刀將馬的輪廓線刻出，陰影則以點線的方式標示繪出，再用塑型器壓出紋路（圖13-7），請參照旋轉刻刀（圖13-6）。

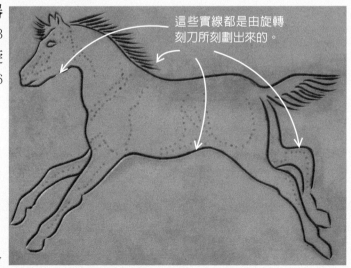

這些實線都是由旋轉刻刀所刻劃出來的。

圖13-7

（二）形象斜面器

　　形象斜面器是為多用途和快速打印而專門設計的，其特色介紹如下三點：

1.前緣是用於正常斜面。
2.尖角適用於斜面器不能雕刻之部份。
3.傾斜面靠跟，遠離前緣，以減輕工具痕跡及做出理想的陰影效果和磨鈍工具之效。

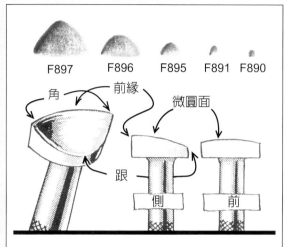

F897	F896	F895	F891	F890

角　　前緣　　微圓面

跟

側　　前

圖13-8　形象斜面器

　　精通熟用形象斜面器（圖13-8）能加速作品的完整性，無須一再的變換其他工具；因其多用途性。所以，任何一支斜面器，都可以兼做二種或三種其他工具的用途。

　　在所有打印工具中，形象斜面器的用途最廣，實際上它是由四種工具所組成，包括：斜面器、陰影器、磨平器及半尖形斜面器。你可以利用有瑕疵的皮革，多練習這些工具的操作，以及使用木槌做不同的敲擊動作，製造出有陰影的磨平斜面等練習。

　　傾斜工具運用在一侷限區域做刻印，特色在學習菱角的使用。一旦能熟練及正確使用這些工具，你將會發現你的工作進行的多麼順暢啊！因為你不必再常常變換其它工具，如：斜面及陰影的打印，只要用同一支工具的操作就可完成。

各類的形象圖案雕刻，可說是雕刻中的結晶之作。安置好的皮革，多少具有點可塑的性質，除切割線外，形象斜面器還可以用在塑造「形象」與「肌肉」上。通常雕刻是先用最大工具描繪雕刻所需之整體的圖案，繼之，再更換較小的工具做更仔細的雕刻。形體的雕刻，首先需做出輪廓內的斜面及陰影，若先做輪廓的傾斜面，那麼做內部陰影的雕刻時，將影響其深度，做斜面及陰影可使圖案粗略成形（在正確濕度下），然後再以塑型器磨光滑即可。

圖13-9所示的馬，首先，以不同型號與大小的形象斜面器，先粗略地做斜面的打印。在切割之後，約費了4分鐘做打印，工具痕跡如圖所指示。而不同的深淺色調，可以顯示木槌敲打所造成的輕、中、重力的不同，學習運用形象斜面器於任何位置，以及學習不同方向去做打印，以發揮此工具最大的特色效果。

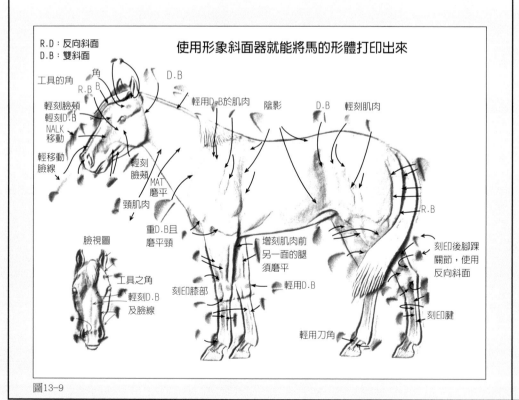

R.D：反向斜面
D.B：雙斜面

使用形象斜面器就能將馬的形體打印出來

工具的角
角
R.B
D.B
輕刻臉頰
輕刻D.B
NALK移動
輕用D.B於肌肉
陰影
D.B
輕刻肌肉
輕移動臉線
輕刻臉頰
MAT磨平
頸肌肉
臉視圖
重D.B且磨平頸
增刻肌肉前另一面的腿須磨平
刻印後腳踝關節，使用反向斜面
工具之角
輕刻D.B及臉線
刻印膝部
增刻肌肉前另一面的腿須磨平
輕用D.B
R.B
輕用刀角
刻印腱

圖13-9

（三）雙斜面器

雙斜面器（圖13-10）通常在雕刻圖案時會用到。雙斜面係使用於一平面與另一平面相接處，如此，這一平面才不會有高於或低於另一平面的現象。

幾乎所有的雕刻圖案都會用到雙斜面，如馬的耳朵與頭、頭與頸、頸與馬的身體各相接處等，特別是臉周圍最常用到雙斜面（圖13-11）。

B997

圖13-10　雙斜面器

如圖13-11、13-12所示，在箭頭所指處及標有D.B處，須刻印雙斜面。選用的圖形斜面器的尺寸需要配合所欲雕刻面積的大小。

圖13-12腳站立於地面處輕做雙斜面。

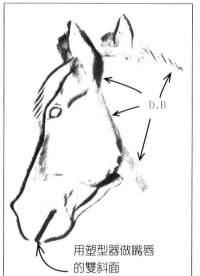

D.B

用塑型器做嘴唇的雙斜面

圖13-11

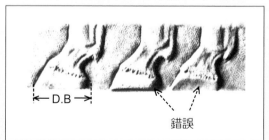

D.B
錯誤

圖13-12

要訣提示：任何粗糙斜面都可用塑型匙予以光滑，必要時加上一些濕度，提高皮革的塑性。

（四）尖形斜面器

尖形斜面器（圖13-13）適用於正常斜面器所不能使用的部份，如創造點、截線的尖銳突出。其重點特色歸納成如下二點：

1. 此類工具有平滑組織的表面，可創造出特別的光滑面效果。

2. 尖形斜面器與磨鈍工具合併使用，產生出光滑組織之效果，如天空、背景的使用。

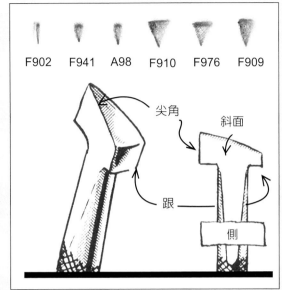

F902　F941　A98　F910　F976　F909

尖角

斜面

跟

側

圖13-13　尖形斜面器

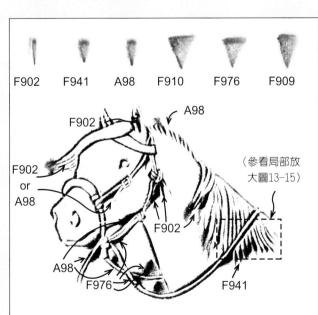

F902　F941　A98　F910　F976　F909

F902

A98

F902

F902
or
A98

F902

（參看局部放大圖13-15）

A98

F976

F941

圖13-14　本例說明許多地方須用尖形斜面器

尖形斜面器的特色在尖細處的打印，為使尖細處的精密圖紋顯出效果，所設計的打印工具。這種又稱平滑工具，通常和形象斜面器合併使用；另外，修正工具和修正磨平工具的合用，可維持正確的組織架構，以顯現對照處之不同效果。另外，尖形斜面器也強調鳥的羽毛特別有效。

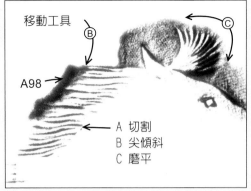

移動工具

B

C

A98

A 切割
B 尖傾斜
C 磨平

圖13-15

解說如何刻印毛髮之變化，依步驟A.B.C.（如圖13-15）：

A. 先用旋轉刻刀，將馬的毛髮切割出。

B. 利用尖形斜面器的尖角，製作毛髮的尖銳效果。

C. 最後用磨平工具磨平。

3. 以馬的雕刻過程為例（二）

使用工具：

（1）菱形印花工具
　　（B60、B892）

（2）形象斜面器
　　（F897、F896、
　　　F895、F891、
　　　F890）

（3）尖形斜面器
　　（F902、F941、
　　　A98、F910、
　　　F976、F909）

註：以上型號皆為各
　　類型的特殊工具。

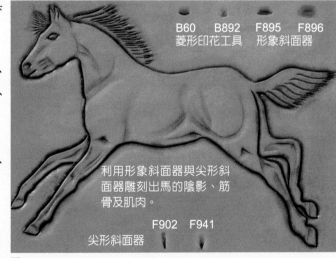

B60　B892　F895　F896
菱形印花工具　　形象斜面器

利用形象斜面器與尖形斜面器雕刻出馬的陰影、筋骨及肌肉。

F902　F941
尖形斜面器

圖13-16

4. 製作方法：

（1）利用菱形印花工具，沿著刻線打出斜角，使馬的圖案顯現出來。

（2）將馬的陰影、筋骨及肌肉，使用形象斜面器刻畫出來。

（3）再用尖形斜面器把馬的毛髮打印出來（圖13-16）。

註：「形象斜面器」的介紹與打印部份，請參照第57～58頁（圖13-8、13-9）。「尖形斜面器」的使用範圍與刻印毛髮之變化，請參照圖13-14、13-15。

（五）磨平工具

磨平工具（圖13-17）是運用於光滑或須磨平之區域，用途有兩種，但主要是用於磨補印痕。「磨平」無論是織紋或平滑，其效果都是相同的。背景必須自圖案處，逐漸往外均勻的磨平。其特色歸納如下三點：

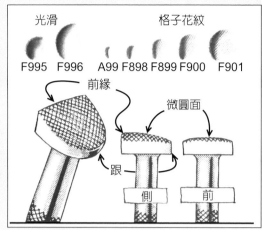

圖13-17　磨平工具

1. 平圓的工作面（從前緣到跟的邊面），可用於消去不必要的痕跡。
2. 使用時，依靠在跟上以避免前緣之尖痕留在皮革上。
3. 另外，亦須前前後後的轉動工具；因其多用途性以避免留下花樣的印痕，以獲得均勻的磨平效果。

若沒有適當的運用磨平效果，則無法讓所雕刻的圖形，有三度空間的突出感覺。使用適當的磨平技巧，使圖形更加具有立體感，就像注入生命力一般。

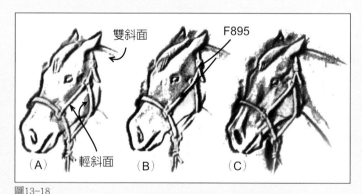

圖13-18

無論雕刻的花紋是多麼細小，你必須從斜面往外磨平（B），再做圖案的粗略斜面和陰影（C）（圖13-18）

要訣提示：在使用磨平工具前，必須先做出圖樣外廓的斜面，再做外部的磨平，可使輪廓更清楚。

（六）塑型工具

基本的塑型工具，分為以下三種（圖13-19）：

1. 一邊匙和一邊尖端的塑型器。
2. 圓匙的塑型器。
3. 尖型的塑型器。

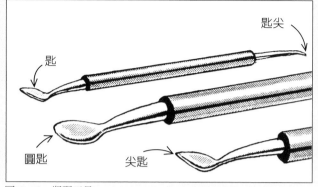

圖13-19　塑型工具

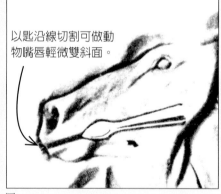

圖13-20

在繪圖與各種圖形雕刻中，塑型器的使用是非常重要的。大圓匙是使用於開放寬廣之區域，其特色在平滑其粗斜面及陰影。小尖形匙用於細小區域，這些塑型匙也用於圓滑圖形之傾斜邊緣，如：馬的腿、頸及馬的臉等，匙尖用於雕刻馬的臉、肌腱及馬的肌肉等（圖13-20），也用在圖樣精細部份，做斜面及磨平。

圖13-21是沿著馬勒用塑型匙製作斜面（A），然後再用匙磨平（B），並用筆尖做馬銜的環，該圖就可成型了。

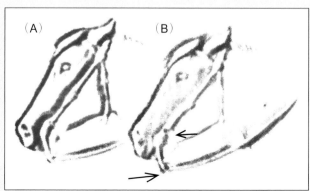

圖13-21

4.以馬的雕刻過程爲例（三）

綜合如下二點：

（1）將馬的腿、頸部及臉部，利用塑型工具的塑型匙用於圓滑圖形之傾斜邊緣。

（2）利用匙尖，將馬的臉、肌腱、肌肉及精細部份做斜面及磨平（圖13-22）。請參照第60頁塑型工具（圖13-20、13-21）。

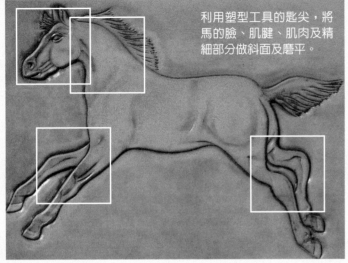

利用塑型工具的匙尖，將馬的臉、肌腱、肌肉及精細部分做斜面及磨平。

圖13-22

註：白框範圍都是使用塑型工具，做出斜面及磨平效果。

（七）毛髮刻刀

1.毛髮的雕刻有特別設計的「毛髮」圖形與其他特別的線狀物的塑造。關於刻印毛髮的技術，執持旋轉刻刀傾斜在某一角度（圖13-23），如此，刀尖可做出清晰的雕刻，髮線要適合自然髮型的成長。

2.毛髮刻刀（圖13-24）的短印痕適用於短髮，而長印痕用於流線型的毛髮。重疊的印痕，每一印痕需用輕微不同的角度，否則不能獲得適當的效果。

要訣提示：皮革最乾燥的時候，可做出最好的毛髮。

刀尖

圖13-23

短
8021-M

長
8020-L

圖13-24

3.以馬的雕刻過程爲例（四）

使用兩隻不同大小的毛髮刻刀互相搭配，利用不同的角度，將馬身上的毛髮加以刻印出來，最後噴上亮油，待乾燥即可（圖13-25）。

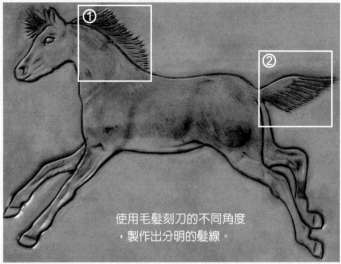

使用毛髮刻刀的不同角度，製作出分明的髮線。

圖13-25

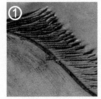

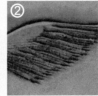

如局部圖①與②，便是利用尖形斜面器的尖角，將馬的毛髮初步刻劃出來，繼而再使用毛髮刻刀，進一步地刻劃在較細的線條上。

（八）靈巧的尖端工具

最後，在這裡提出一些前面幾節所未提過的說明，當你在做精細圖案的雕刻需要更專心，另外，準備一副頭環式的放大鏡，將有助於做精密細小處的雕刻。參考本書所做的雕刻或打印的物體時，若遇到該頁上沒有列出你所需要的說明時，可以到其他頁找出相關的雕刻說明，因爲本書所介紹的工具的技法都是有相互關連的。

| F898 1/2 | F976 1/2 | A888 1/2 | A100 1/2 | A98 1/2 | 8070 |

這些不同型號的尖端工具（圖13-26）是專門用於特殊的效果，它能被握於手中很快的敲入皮革內或用木槌敲打。

圖13-26　尖端工具尖端工具可做精細花紋

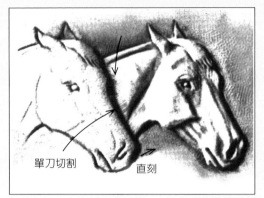

圖13-27

單刀切割　直刻

打印或雕刻複雜詳細的圖案時，首先完成最前面的主題（或物體），然後自此完成的物體往外磨平（A）（圖13-28）。

（A）在前面的馬未完成前不要切割第二隻馬。

圖13-28

（B）重新再放回描圖紙，描繪及切割第二隻馬。

圖13-29

按照這個方法繼續描繪、切割，磨平後面的物體（馬）（圖13-30）。在完成後（C）（圖13-30）接下繼續更精細的製作（圖13-31）。

放置描圖紙於原處，描繪、切割直接在它後面的馬（B）（圖13-29）。

（C）完成第二隻馬後，請正確且耐心的做圖案的細節。

圖13-30

馬使髮線靠近於斜面線，請從斜面邊緣往外做切割（圖13-27）。

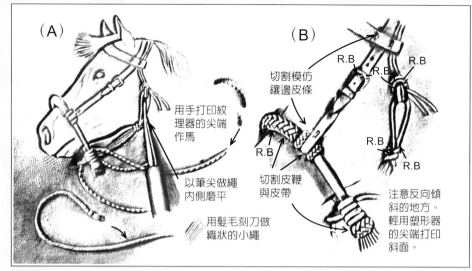

（A）　　　　　（B）

用手打印紋理器的尖端作馬

以筆尖做繩內側磨平

用髮毛刻刀做織狀的小繩

切割模仿鑲邊皮條

R.B　R.B　R.B

切割皮鞭與皮帶

R.B　R.B

R.B

注意反向傾斜的地方。輕用塑形器的尖端打印斜面。

圖13-31

因為圖13-31（A）太小而不能看出斜面。從圖13-31（B）放大後可以看出正確的傾斜面。

經過放大的馴馬籠頭，可以清楚地表示出正確的切割和傾斜的細節。最後，完成馬的籠頭（圖13-32）。

圖13-32　完成圖

要訣提示：如果不依照上述步驟做雕刻，先切割全部的圖樣，那麼圖案後面各物體的切割線會在做斜面和磨平時消失。

最後，將馬的各個雕刻步驟流程圖，做一次完整的回顧。

圖A請參照
第57頁的旋
轉刻刀（圖
13-6、13-7
）。

這些實線都是由旋轉
刻刀所刻劃出來的。

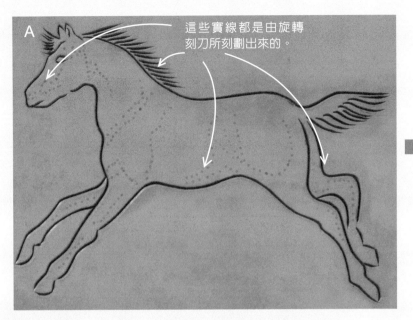

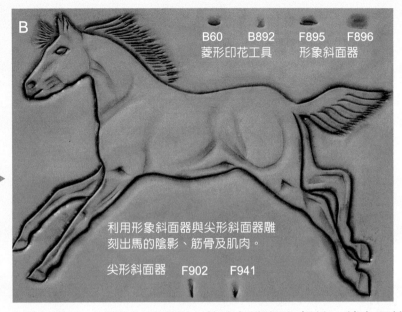

B60　　B892　　F895　　F896
菱形印花工具　　　形象斜面器

利用形象斜面器與尖形斜面器雕
刻出馬的陰影、筋骨及肌肉。

尖形斜面器　　F902　　F941

如圖B所示，「形象斜面器」的介紹與打印部份，請參照第
57～58頁（圖13-8、13-9）。「尖形斜面器」的使用範圍
與刻印毛髮之變化，請參照第59頁（圖13-14、13-15）。

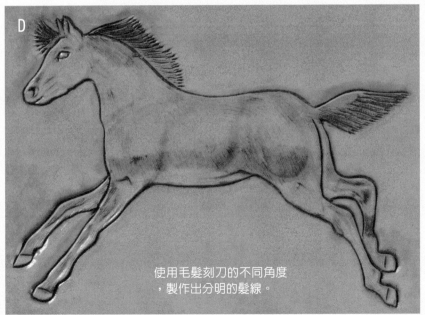

使用毛髮刻刀的不同角度
，製作出分明的髮線。

如圖D所示，毛髮刻刀請參照第61頁（圖13-25）。

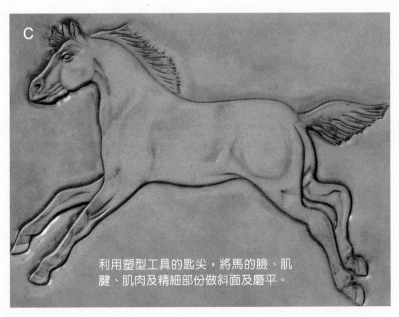

如圖C所示，塑
型工具請參照
第60頁及第61
頁（圖13-20、
13-21、13-22
）。

利用塑型工具的匙尖，將馬的臉、肌
腱、肌肉及精細部份做斜面及磨平。

第十四節 動物雕刻篇—馬的創作成品展示

　　當你學會雕刻出困難度較高的馬及著色方法之後，就可以獨自製作成一個精美的皮包。先用旋轉刻刀將馬的輪廓線刻出，再利用形象斜面器、尖形斜面器、磨平工具、塑型器，將馬的個個部位做得更精細，最後，用毛髮刻刀刻出馬的毛髮，使用油染的著色方法，而馬的腳及身體曲線則使用白色壓克力染色，讓馬看起來有立體感（圖14-1）。

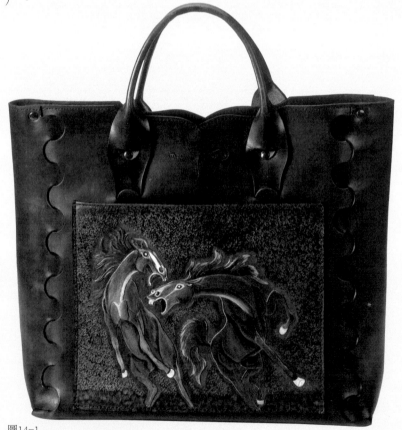

圖14-1

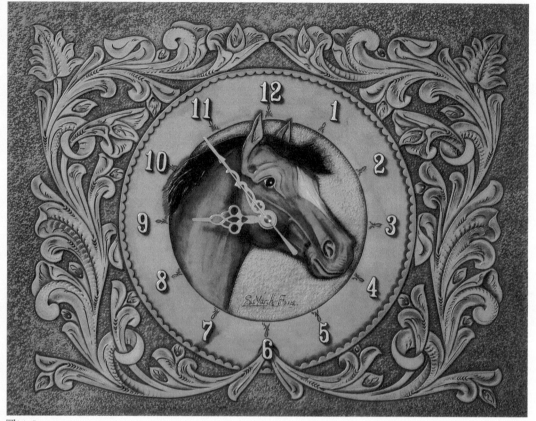

圖14-2

　　圖14-2所示的唐草花卉，是使用基本雕刻工具及特殊的工具互相搭配，利用鏡射的方法，達到美的形式原理—均衡感；而馬的頭部雕刻，它的輪廓線用旋轉刻刀刻出，再用形象斜面器、尖形斜面器、磨平工具、塑型器，將馬的頭部做得更精細，最後馬的毛髮用毛髮刻刀刻出。學會了唐草圖案花卉的雕刻及馬的雕刻之後，你就可以製作出一個具有美感的時鐘了。

第十五節 動物雕刻篇——魚

一、前言

　　魚所使用的雕刻工具與方式，如前述介紹過的唐草圖案，以及馬的雕刻方式，基本上的運用皆是相通，因此，本篇就不再個別地重述詳加介紹每支雕刻工具的功用及特性。

　　本篇介紹魚的雕刻方式，主要分為四個圖例解說，每個製作過程，則細分為使用的工具和材料，繼而個別的製作步驟，以由淺入繁的方式，提供給學習的朋友。

二、雕刻過程範例一——輪廓

（一）工具和材料

1. 工具：旋轉刻刀（8011：普通、8012：精細、8021M：輔助，請參考馬的雕刻—認識您的工具，有詳細的解說）、鐵筆、木槌、塑膠板、盛水器。

2. 材料：描圖紙、乳液、海綿、水、油性染料、平刷或牙刷、棉布、亮油或金雕油。

（二）製作過程

1. 首先，用海綿沾上適量的水，輕輕塗刷濕潤在皮革表面上，待皮質表面的水分均勻漲開變軟，即可進行雕刻工作。

2. 然後，將繪製完成在描圖紙上的魚圖案，用鐵筆描繪到潤濕皮面上。

3. 再使用旋轉刻刀，將魚的頭部、身體、背鰭、尾鰭等各部位輪廓以及水花的線條，初步地雕刻出，再以B200沿邊敲打。

4. 為了讓輪廓線能夠更清楚地顯現出來，可在皮面塗上黃棕色的油性或酒精性染料，得以襯托出魚的圖案線條，完成的示範作品如圖15-1所示。

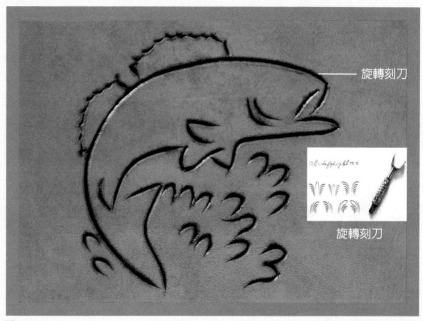

旋轉刻刀

旋轉刻刀

圖15-1

三、雕刻過程範例二——魚鰭、魚眼

（一）工具與材料

1. 工具：形象斜面器（F890、F891、F895、F896、F897）、菱形印花工具（B200、B198）、旭日型印花工具（V407）、圓豆型印花工具（S705）、壓擦器、盛水器、塑膠板、調色盤。

F891　F895　F896

F890尺寸較小，
F897尺寸較大。

2. 材料：水、油性染料、乳液、海綿、平刷或牙刷、棉布、亮油或金雕油。

（二）製作步驟

1. 接續範例一，沿著在魚的頭部、背線、腹線、背鰭、胸鰭、尾鰭以及水花等各部位的輪廓線條之一邊，使用形象斜面器F896進行打敲，使其製造出陰影的效果。再以菱形印花工具B200或B198打敲出斜角的效果。

2. 在背鰭的部位面積，以F896進行排列式打敲，間隔約在0.1公分左右，目的可以製造出魚鰭的質感。

3. 接著，使用旭日型印花工具V407進行魚麟的打敲，其方式需沿著魚的背線與腹線兩側，進行等距離與排列式的打敲，寬度約在0.1公分左右。打敲必須注意工具的一邊須稍爲揚起，也就是說打敲出來的圖案，以靠近背線與腹線的兩邊較重，愈往魚身及魚尾打敲的印痕愈輕，這樣才能製造出魚身的立體效果。

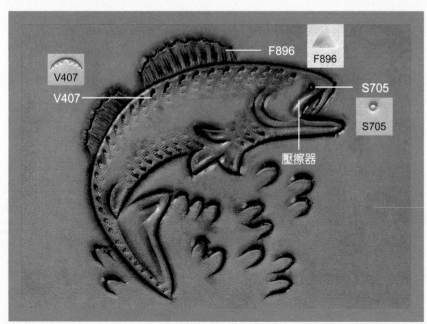

圖15-3

4. 然後，進行魚眼睛的打敲，通常魚的眼睛可分爲圓形、橢圓以及不規則的形狀，此次示範的魚眼爲圓形，所使用的工具以圓豆型印花工具S705打敲，打印時需注意避免用力過度，否則印痕過深而造成把皮打破的現象。完成的示範作品如左方圖15-3所示。

四、雕刻過程範例三——身體細部

（一）工具與材料

1. 工具：形象斜面器（F896）、形象斜面器的尖形印花工具（F976）、背景印花工具（A104）、梨形印花工具（P211）、盛水器、塑膠板、調色盤。

2. 材料：水、油性染料、乳液、海綿、平刷或牙刷、棉布、亮油或金雕油。

（二）製作步驟

1. 承續範例二，再使用形象斜面器F896進行尾鰭的細部打敲，線條的造形成放射狀。

2. 爲了讓整條魚更具立體感，可使用形象斜面器的尖形印花工具F976與F941，分別在魚的胸鰭與嘴巴的線條交接處進行打敲，目的可增添及突顯魚的生動。

3. 接著，利用背景印花工具A104、F899、F901的網點效果，分別在魚的頭部、腹部及尾鰭的邊緣外側進行打敲，以區隔出主題與背景，強化魚的完整性。

4. 利用梨形印花工具P211，在魚的腹部面積以連續的方式打敲，可製造細緻的陰影質感。

5. 接下來是細部的修飾功夫，分別在魚的背鰭與尾鰭的的部位，以精細旋轉刻刀M8021或B198進行加深線條的打敲方式。

6. 繼續的細部修飾，可在魚背部的斜角以B60打敲，尾鰭的斜角則以B200打敲，目的可在一次清楚的突顯魚造型的輪廓。完成的示範作品如下一頁圖15-4所示。

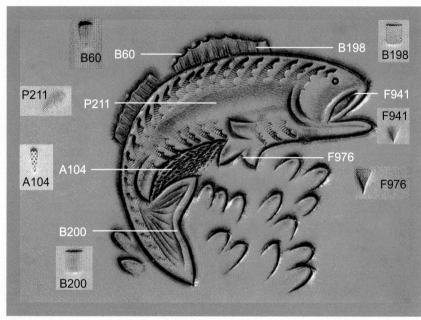

圖15-4

五、雕刻過程範例四──背景

（一）工具與材料

1. 工具：背景印花工具（A104）、形象斜面器的磨平印花工具（F899、F901）。

2. 材料：水、油性染料、海綿、平刷或牙刷、棉布、亮油或金雕油。

（二）製作步驟

1. 接續前述範例三，以背景工具A104將背景打敲完成。

2. 為了使背景更具細緻的效果，可使用形象斜面器的磨平印花工具F899、F901、A104，進行背景的修整工作。

3. 當作品驅近完成的最後，可斟酌使用壓擦器進行魚的鰓部、嘴巴以及各部位的修整，目的可更加突顯細部的陰影變化之效果。完成的示範作品如下圖15-5所示。

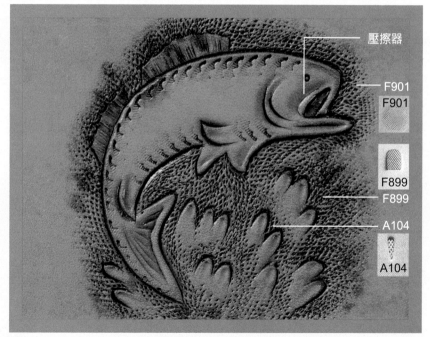

圖15-5

第十六節 動物雕刻篇──野雁

一、前言

　　承接上述所介紹的動、植物雕刻方式，接下來的示範是鳥類中的野雁圖案，其整體輪廓線條所運用的雕刻工具與方式，都是一樣的。

　　特別要注意的是，每種不同品種的鳥類，其羽毛的造形各有極大的差別，因此，在雕刻野雁前，必須觀察牠的羽毛構造與生長方向，以及各部位的造形變化，雕刻時才能明確的掌握野雁的形貌與動態，並達到栩栩如生的樣子。

二、雕刻過程範例一──輪廓、眼睛

（一）工具和材料

1. 工具：旋轉刻刀（8011：普通、8012：精細、8021M：輔助）、圓豆型印花工具（S705）、鐵筆、木槌、塑膠板、盛水器。
2. 材料：描圖紙、海綿、水、油性染料、平刷或牙刷、棉布、亮油或金雕油。

（二）製作過程

1. 首先，用海綿沾上適量的水，輕輕塗刷濕潤在皮革的表面上，待皮質表面的水分均勻漲開變軟，即可進行雕刻工作。
2. 再將繪製完成在描圖紙上的雁子圖案，用鐵筆轉刻到潤濕皮面上。

3. 然後，使用旋轉刻刀，分別將野雁的各部位整體輪廓線條，初步地雕刻出。
4. 為了讓輪廓線能夠更清楚地顯現出來，可在皮面塗上黃棕色的油染或黃棕色酒精性染料，得以襯托出野雁的圖案線條。
5. 野雁的眼睛與前面介紹過的魚眼睛，是用相同的圓豆型印花工具S705打敲而成的。示範作品如圖16-2所示。

野雁所具備的雕刻
工具，包括如下：

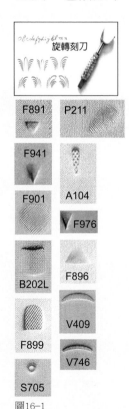

圖16-1

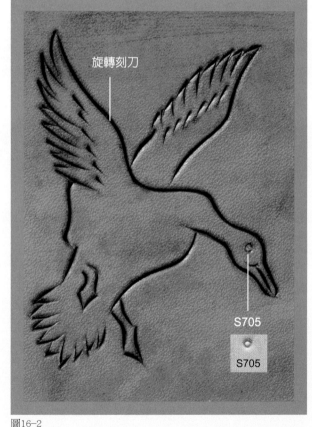

旋轉刻刀

S705

S705

圖16-2

三、雕刻過程範例二——羽毛

（一）工具與材料

1. 工具：形象斜面器（F896）、菱形印花工具（B202L、F976、F941）、盛水器、塑膠板、調色盤。

2. 材料：水、油性染料、海綿、平刷或牙刷、棉布、亮油或金雕油。

（二）製作步驟

1. 接續範例一，沿著在野雁的頭部、頸部、背部、羽毛等各部位的輪廓線條之一邊，使用形象斜面器F896或F897進行打敲，使其製造出陰影的效果。

2. 羽毛的部位再以菱形印花工具F976或F941打敲出斜角的效果。

3. 繼續沿著羽毛的各個面積，以及野雁頸部、背部、胸部及腹部的內側，用旭日型印花工具V746進行打敲，使羽毛的質感更加突顯的效果。示範作品如圖16-3所示。

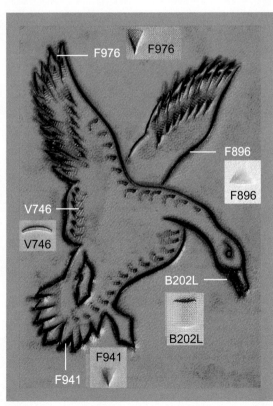

圖16-3

四、雕刻過程範例三——身體細部

（一）工具與材料

1. 工具：形象斜面器的尖形印花工具（F891、F941、F976）、磨平印花工具（F901）梨形印花工具（P211）、旭日型印花工具（V409）、盛水器、塑膠板、調色盤。

2. 材料：水、油性染料、乳液、海綿、平刷或牙刷、棉布、亮油或金雕油。

（二）製作步驟

1. 承續範例二，為了讓野雁更具立體效果，可使用形象斜面器的尖形印花工具F891、F941、F976，在野雁的胸部、嘴巴、羽毛的線條交接處進行細部的斜角打敲，目的可增添及突顯野雁的生動造形。

2. 利用梨形印花工具P211，在野雁的腹部面積以連續的方式打敲，可製造細緻的陰影以及毛髮的質感。

3. 接下來是細部的修飾功夫，分別在野雁身體的與背部的翅膀部位，以V409進行加深線條的打敲方式。

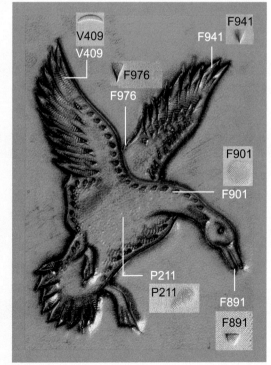

圖16-4

4. 繼續的細部修飾，可在野雁背部的斜角以F976或A104打敲，羽毛的斜角則以F941打敲，目的可再一次清楚的突顯雁子的輪廓。示範作品如圖16-4所示。

五、雕刻過程範例四——背景

（一）工具與材料

1. 工具：背景印花工具（A104）、形象斜面器的磨平印花工具（F901、F899）、形象斜面器的尖形印花工具（F976）。
2. 材料：水、油性染料、海綿、平刷或牙刷、棉布、亮油或金雕油。

（二）製作步驟

1. 接續前述範例三，以背景工具A104或F901、F899分別將背景打敲完成。
2. 完成的示範作品如下圖16-5所示。

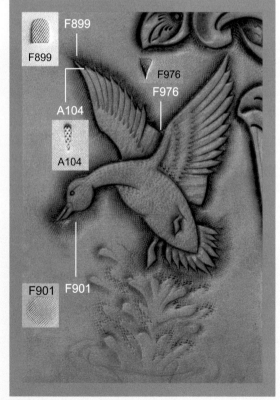

圖16-5

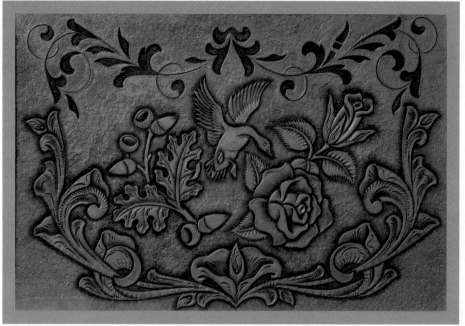

圖16-6

　　以上圖16-6作品的題材便是由野雁結合唐草圖案與玫瑰等植物的造形，野雁象徵遠方的音訊，玫瑰象徵愛情的來臨，唐草象徵永結同心，一切充滿詩情畫意的韻味。

第三章
水晶染篇

第一節 何謂水晶染

　　水晶染是使用鹽基性染料透過水晶紙，滴漏在皮革上所形成類似水晶狀的造形。而使用的水晶紙，是一種類似宣紙的白色紙張，纖維長，韌性強，具高滲透性，利用此種特性將染料滴落在水晶紙上而染於皮革上面，所產生的花紋如水晶般晶瑩剔透，故稱為水晶染。

水晶染，可透過不同色相的安排與規畫，創造出豐美雋永的色彩質感，讓染色層次遊戲更增添創意，只要你願意，廚房就是染房，大家一起來與水晶染結緣，大膽玩顏色，小心做造形，人生也可以得到更豐富的喜悅與發現意外的驚喜……。

當你擁有一件世界上獨一無二的作品，如個人實用的日常用品皮夾、皮包、皮帶、裝置藝術品或家飾用品……等，從構思、設計、染色、縫線至完成，所有的步驟以手工製成，每件作品因染色力道不同、而各自迥異，每一種顏色、每一個圖案，都是你的心血，紅、黃、綠、褐、藍、紫……那種美，是一種無法說清楚的思念與驕傲的滿足。

一、水晶染基本技法

玩色高手，需要動人的想像力：

染單色，如詩人的夢起飛；

染雙色，是鑲住雙人的感覺；

染三色，是天涯結伴同行，穿著鮮紅嫩綠與溫柔粉紅；

染四色，淡雅的綠＋鮮麗的黃＋青春的藍＋驕陽的紅＝魅力四射；

染五色，三三二二不寂寞，如大自然的靈妙變化；

染六色，是打翻畫家調色盤的精靈；

染七色，是彩虹的家。

皺摺造形的變化：

色的變化 → 單色

色的變化 → 雙色

色的變化 → 三色

色的變化 → 四色

色的變化 → 五色

色的變化 → 六色

色的變化 → 七色

紅
↓
黃
↓
藍

二、水晶染的基本染色技法

(一) 主要材料　白色牛皮一張、水晶紙（比實際完成品大兩倍以上）、染劑（鹽基性染料）、乳液。

(二) 基本工具　毛筆數支（準備的數量多寡與染料相同）、調色盤、海綿、報紙少許。

(三) 輔助工具　小髮夾、鑷子、牙籤。

(四) 步驟說明

1. 首先將水晶紙浸溼，保持均勻適度的濕度。
2. 將牛皮用海綿沾水擦溼，置於報紙上。
3. 把濕潤的水晶紙自然地平鋪在牛皮上。（水晶紙需以毛面向下與牛皮的正面相對）
4. 用手指或輔助工具將水晶紙自由地抓出不同的皺摺造形。（皺摺造形會直接影響到最後圖案的呈現，因此在主體的抓摺過程中，要特別注意到皺摺的方向性與主體表現，才能有效的掌控圖案的形成。）
5. 用毛筆沾取調好的彩色染液，在水晶紙上方 6 ～ 8 公分處以滴落的方式使之均勻散開，藉由水晶紙滲入皮面。
6. 靜待一段時間後將水晶紙小心揭起。（時間的長短影響色彩的濃淡，可依個人的喜好自行設定。）
7. 將染製完成的牛皮放置一星期後待乾，再擦上乳液能使作品表現得更加漂亮。

第二節 皺摺造形的變化

一、皺摺造形的變化（範例一）

當DIY的氛圍逐漸蔓延時，水晶染當然不能缺席，在你自由的抓出不同的皺摺造形，好比軟綿綿的白雲；是可人的小碎花；是雨過天晴的彩虹；是彩色可口的棉花糖；是優雅的蝴蝶紋；是掉落滿地的珍珠或夜星；是畫家的調色盤和彩筆……等紋樣一一浮現，就可以營造出詩意翩翩與迷人的風采，以及無可取代的自恃優美。

二、皺摺造形的變化（範例二）

雲，是天空的衣裳，

有時盛裝打扮展媚姿，有時素淨忘胭脂；

似輕柔，似壯闊；淡淡，奇奇，

信手拈來，時時換新妝。

三、皺摺造形的變化（範例三）

滴水與構圖小叮嚀

當你準備巧手製作水晶染時，請特別留意「滴水與構圖」的祕訣：

1. 滴水的主要目的為幫助染料能夠順利滲透於皮革表面，但皮革不易吸水，因此滴水時應特別注意不宜滴太多，否則將造成花紋模糊而沒有立體感。

2. 若想設計皮革表面留白處較少時，捏皺水晶紙的摺紋應愈細，此時水晶紙與皮革之間的凸起空隙就愈小；反之，若構圖設計留白多，請將水晶紙輕輕拉高，讓紙的摺紋凸起空隙大。

3. 必要時，可使用輔助工具，如鑷子、牙籤、縫衣針、小髮夾等，讓花紋更美麗多變。

四、皺摺造形的變化（範例四）

第三節 單色的變化與造形

　　很個人的、很優雅的，一種別人無法模仿，無可取代的驕傲。
Samantha（沙曼沙）的紅色慾望不應該消滅。

紅色

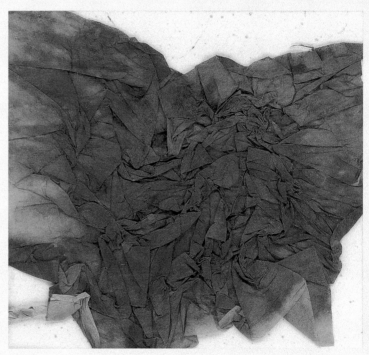

紫色（3～4小時）

第四節 雙色的變化與造形

一、雙色的變化與造形（1）

雙色染（桃紅、紫）

染色圖例介紹

圖1　藍色→深桃紅色（3小時30分）

圖2　天空色→紫色（2～3小時）

圖3　桃紅色→深紫色

圖4　藍色→桃紅色

圖5　（天空色→藍色）→天空色→
　　　藍色（20分→2小時）

圖6　藍色→紫色

圖1

圖2

圖3

圖4

圖5

圖6

二、雙色的變化與造形（2）

雙色染（紅、黃）

圖1

圖2

圖3

圖4

圖5

染色圖例介紹

圖1　紅色→黃色

圖2　藍色→黃色

圖3　紅色→咖啡色（8小時）

圖4　綠色→黃色

圖5　紺色→金棕色

三、雙色的變化與造形（3）

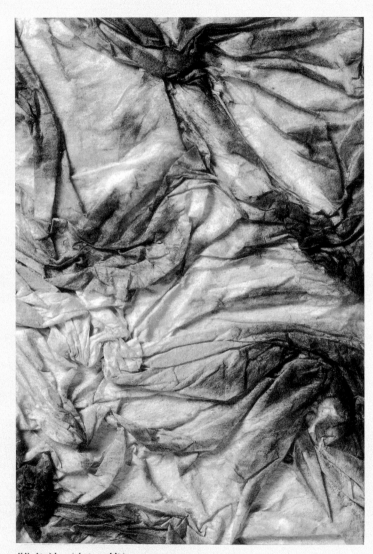

雙色染（紅、黃）

圖2

圖3

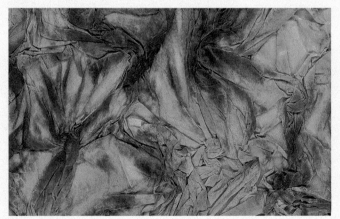
圖4

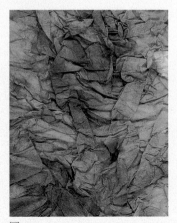
圖5

圖1（上方）
圖1

染色圖例介紹

圖1 黃色→桃紅色

圖2 黃色→紫色

圖3 咖啡色→黃色

圖4 紫色→黃色

圖5 咖啡色→桃紅色

四、雙色的變化與造形（4）

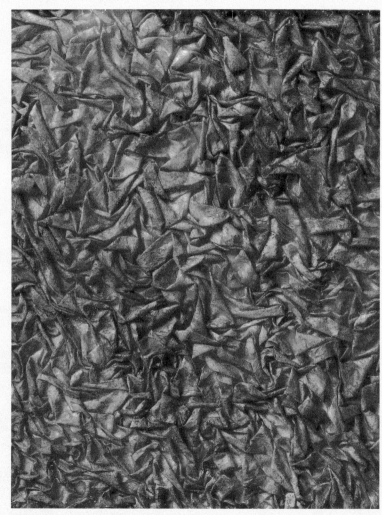

雙色染（紅、紫）

染色圖例介紹

圖 1　桃紅色→紫色

圖 2　黃色→綠色（20 ～ 30 分）

圖 3　桃紅色→深紫色

圖 4　紺色→墨綠色（3 小時 30 分）

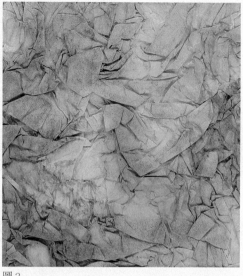

圖 2

圖 1

圖 3

圖 4

五、雙色的變化與造形（5）

圖 1

雙色染（藍、紫）

圖 2

染色圖例介紹

圖 1　藍色→紫色

圖 2　藍色→紫紅色

藍得冷靜，紫得透澈，

交織出火熱的容顏；

藍紫，不畏火紅，

紫紅，等待風吹。

六、雙色的變化與造形（6）

雙色染（藍、紫）

圖1

染色圖例介紹

圖1 山吹色→天空色（4
小時10分）

圖2 黃色→藍色

圖3 海軍藍色→天空色
（4小時）

風吹，

山林變妝，煙霞相偎；

天青青，碧色多可愛。

圖2

圖3

七、雙色的變化與造形（7）

雙色染（紅、藍）

圖1

圖2

圖3

染色圖例介紹

圖1　紅色→藍色

圖2　天空色（淺→淡）→牡丹
　　　色（淺→淡）（2小時5分）

圖3　藍色→紫色

八、雙色的變化與造形（8）

雙色染（紅、紫）

圖 1

圖 3

染色圖例介紹

圖 1　紅色→紫色

圖 2　棗紅色→墨綠色

圖 3　紅色→紫色

圖 4　藍色→桃紅色

圖 5　朱色→山吹色（4 小時）

圖 4

圖 2

圖 5

第五節 三色的變化與造形

一、三色的變化與造形（1）

三色染（藍、黃、咖啡）

圖1

圖2

圖4

圖3

圖5

染色圖例介紹

圖1　藍色→桃紅色→紫色

圖2　藍色→黃色→咖啡色

圖3　黃色→藍色→紅色

圖4　紅色→藍色→棕色

圖5　紅色→紫色→桃紅色

二、三色的變化與造形（2）

圖 1　三色染（綠、黃、紫）

染色圖例介紹

圖 1　山吹色→綠色→紫色（4 小時）
圖 2　黃色→綠色→藍色
圖 3　黃色→綠色→紅色（25 ～ 35 分）
圖 4　橙色→淺紫色→深棕色
圖 5　山吹色→咖啡色→棕綠色（2 小時）

圖 3

圖 2

圖 4

圖 5

三、三色的變化與造形（3）

三色染（紅、紫、棕）

圖1

圖2

染色圖例介紹

圖1　紫色→黃色→棕色

圖2　紅色→紫色→棕色

圖3　品紅色→山吹色→桃紅色（4小時）

圖4　桃紅色→紺色→紫色（2小時30分）

圖3

圖4

四、三色的變化與造形（4）

三色染（紅、紫）

染色圖例介紹

圖1 藍色→黃色→紫色（3小時）

圖2 藍色→黃色→紫色

圖3 藍色→紫色→黃色

圖4 桃紅色→黃色→藍色

圖5 黃色→藍色→紫色

圖6 紫色→藍色→棕色

圖1

圖2

圖3

圖4

圖5

圖6

五、三色的變化與造形（5）

三色染（紅、藍、紫）

圖1

圖2

染色圖例介紹

圖1 紅色→寶藍色→紫色

圖2 紅色→藍色→紫色

圖3 紅色→藍色→紫色

圖4 黃色→紫紅色→藍色

圖3

圖4

六、三色的變化與造形（6）

染色圖例介紹

圖 1　黃色→藍色→咖啡色（4 小時）　　圖 5　黃色→咖啡色→紅色

圖 2　青色→綠色→山吹色（3 小時）　　圖 6　紅色→咖啡色→紫色

圖 3　黃色→綠色→咖啡色（3 小時）　　圖 7　黃色→紅色→咖啡色

圖 4　綠色→天空色→橙色（45 分）　　圖 8　咖啡色→黃色→紅色

<div style="text-align:center">（25 ～ 30 分）</div>

圖 6

圖 1

圖 3

圖 5

圖 7

圖 2

圖 4

圖 8

七、三色的變化與造形（7）

染色圖例介紹

圖 1　紫色→橙色→黃色（4 小時）

圖 2　黃色→紫色→青綠色（1 小時 15 分）

圖 3　山吹色→天空色→紫色（2 小時）

圖 4　紅色→藍色→咖啡色

圖 5　黃色→紅色→紫色

圖 6　黃色→紅色→紫色（3 小時）

圖 2

圖 3

圖 1

圖 4

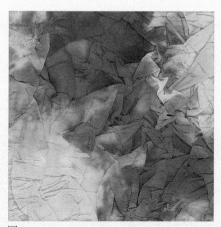

圖 5

圖 6

八、三色的變化與造形（8）

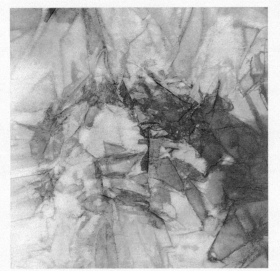

圖1

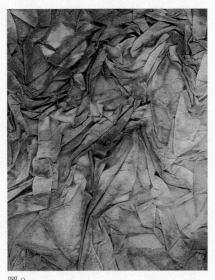

圖2

染色圖例介紹

圖1　黃色→藍色→紅色（25～30分）

圖2　桃紅色→黃色→咖啡色

圖3　紅色→黃色→綠色（25～30分）

圖4　紅色→綠色→藍色（20～30分）

圖5　藍色→黃色→桃紅色

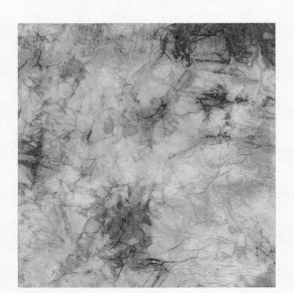

圖3

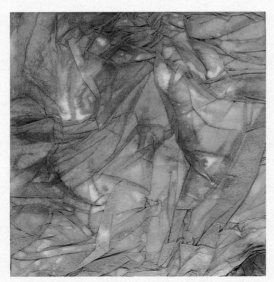

圖4

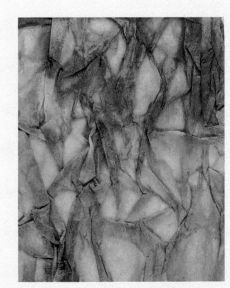

圖5

九、三色的變化與造形（9）

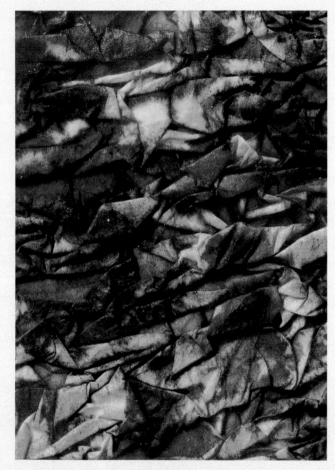

三色染（紅、藍、山吹）

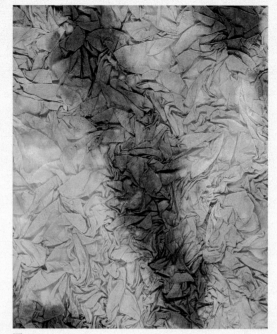

圖1

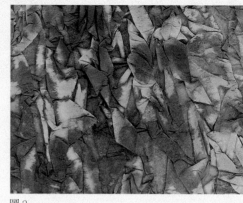

圖2

染色圖例介紹

圖1 紫色→天空色→山吹色（2小時）
圖2 藍色→紫色→紅色
圖3 紅色→黃色→藍色
圖4 山吹色→天空色→紺色（4小時）

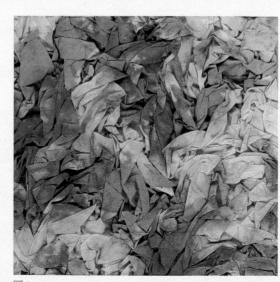

圖3

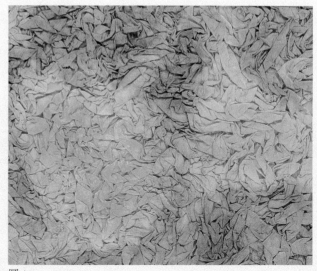

圖4

十、三色的變化與造形（10）

三色染（寶藍、紫、桃紅）

染色圖例介紹

圖1　寶藍色→紫色→
　　　桃紅色

圖2　赤色→牡丹色→
　　　天空色（3小時）

圖3　朱色→紫色→天
　　　空色（2小時）

圖1

圖2

圖3

十一、三色的變化與造形（11）

三色染（紅、黃、藍）

圖 1

圖 3

圖 2

染色圖例介紹

圖 1　黃色→棕色→橙紅色

圖 2　青色→山吹色→紫色（2 小時）

圖 3　紅色→黃色→藍色

第六節 四色的變化與造形

一、四色的變化與造形（1）

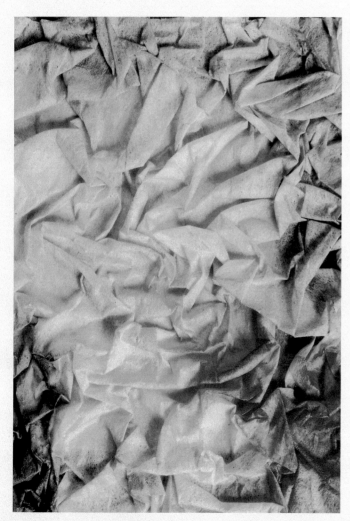

四色染（紅、黃、綠、藍）

染色圖例介紹

圖1 紅色→黃色→藍色→綠色

圖2 黃色→天空色→青色→紫色(2小時40分)

圖3 桃紅色→藍色→黃色→綠色

圖4 紺色→天空色→紅色→牡丹色(4小時)

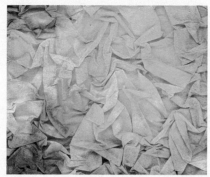

圖1

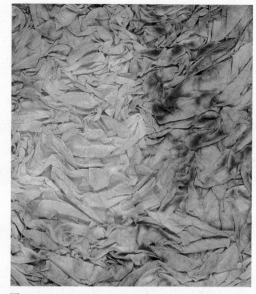

圖2

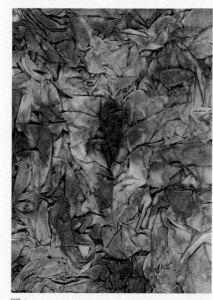

圖3

圖4

二、四色的變化與造形（2）

染色圖例介紹

圖 1　藍色→紅色→桃紅色→綠色

圖 2　黃色→藍色→紅色→紫色

圖 3　紅色→藍色→紫色→黃色（4～5 小時）

圖 4　橙色→朱色→牡丹色→紫色（24 小時）

圖 5　橙色→粉紅色→紅色→黃色

圖 1

圖 2

圖 3

圖 4

圖 5

三、四色的變化與造形（3）

四色染（黃、藍、紫、紅）

圖1

染色圖例介紹

圖 1　黃色→藍色→紫紅色→粉紅色
圖 2　紫色→寶藍色→紅色→桃紅色
圖 3　紫色→寶藍色→紅色→桃紅色

圖2

圖3

四、四色的變化與造形（4）

圖1

圖2

四色染（黃、藍、紫、紅）

染色圖例介紹

圖1　黃色→藍色→紫色→桃紅色

圖2　紅色→藍色→紫色→咖啡色

圖3　紫色→寶藍色→紅色→桃紅色

圖4　黃色→粉紅色→紫色→紅色

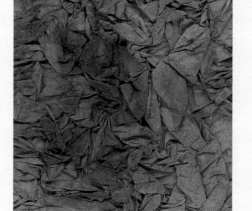

圖3

圖4

五、四色的變化與造形（5）

四色染（紅、黃、藍、紫）

染色圖例介紹

圖 1　深紫色→牡丹色→橙色→金棕色（2 小時）

圖 2　紫色→黃色→桃紅色→藍色

圖 3　紅色→紫色→藍色→咖啡色

圖 4　黃色→褐色→桃紅色→藍色

圖 5　紫色→藍色→桃紅色→紅色

圖 3

圖 1

圖 4

圖 2

圖 5

六、四色的變化與造形（6）

四色染（紅、黃、藍、紫）

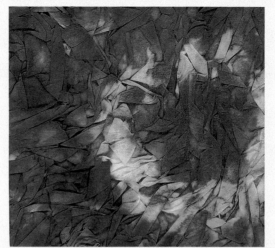

圖1

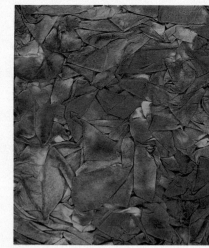

圖2

染色圖例介紹

圖1　紅色→黃色→藍色→紫紅色

圖2　紅色→藍色→紫色→咖啡色（5小時）

圖3　紫色→寶藍色→紅色→桃紅色

圖4　紫色→紅色→藍色→黃色（6小時）

圖3

圖4

七、四色的變化與造形（7）

圖1　四色染（藍、紅、綠、紫）

染色圖例介紹

圖1　天空色→赤色→綠色→紫色
　　（1小時）

圖2　藍色→黃色→天空色→棕色

圖3　黃色→紅色→紫色→藍色
　　（1小時）

圖4　山吹色→天空色→朱色→赤色

圖3

圖2

圖4

八、四色的變化與造形（8）

四色染（紅、紫、黃、藍）

圖2

染色圖例介紹

圖1 紅色→紫色→黃色→藍色（3～4小時）

圖2 黃色→藍色→綠色→紅色

圖3 紫色→黃色→紅色→桃紅色

圖4 黃色→紫色→綠色→紅色（5～6小時）

圖1

圖3

圖4

九、四色的變化與造形（9）

圖1 四色染（青、天空、橙、山吹）

圖2

圖3

染色圖例介紹

圖1 青色→天空色→橙色→山
　　吹色（2小時30分）

圖2 綠色→黃色→藍色→紅色
　　（8小時20分）

圖3 紺色→青色→天空色→山吹色

圖4 黃色→紅色→綠色→咖啡色
　　（7小時）

圖5 黃色→藍色→綠色→桃紅色

圖4

圖5

十、四色的變化與造形（10）

圖1 四色染（山吹、橙、黃茶色、茶色）

圖2

圖3

染色圖例介紹

圖1　山吹色→橙色→黃茶色→茶色（2小時）

圖2　黃色→紅色→咖啡色→橘色

圖3　黃色→紫色→橙色→牡丹色

圖4　黃色→紫色→橙色→牡丹色

圖5　山吹色→橘色→牡丹色→紫色（3小時30分）

圖6　山吹色→黃茶色→茶色→黑色（2小時）

圖4

圖5

圖6

第七節 五色的變化與造形

一、五色的變化與造形（1）

染色圖例介紹

圖 1　紅色→黃色→藍色→紫色→咖啡色

圖 2　桃紅色→紅色→藍色→綠色→紫色

圖 3　山吹色→天空色→青色→綠色→紫色

圖 4　天空色→青色→紫色→紅色→山吹色（2 小時 30 分）

圖1

圖2

圖3

圖4

二、五色的變化與造形（2）

染色圖例介紹

圖 1　紫色→天空色→青色→山吹色→牡丹紅色（3 小時）

圖 2　藍色→綠色→紅色→黃色→橙色（5～6 小時）

圖 3　黃色→山吹色→朱色→紫色→天空色（1 小時）

圖1

圖2

圖3

第八節 六色的變化與造形

玻璃建築的冷色，如水瀑般的流瀉，

是源自背後那百分之一百的自我控制，

控制住每一個呼吸，每一處關節，

每一條肌肉。

　　　　——未曾許下諾言的玫瑰花園　黃明堅

圖1

染色圖例介紹

圖1　青色→深紫色→深藍色→棗紅色
　　　→橙色→咖啡色
圖2　黃色→山吹色→綠色→深綠色→
　　　天空色→青色（3小時30分）

圖2

第九節 七色的變化與造形

染色圖例介紹

黃色→橙色→牡丹色→赤色→綠色→天空色→紫色（2小時）

紛紅駭綠，

依翠爭峰，

濃妝淡抹皆興趣；

踏著雲梯，

尋著愛麗絲漫遊仙境的足印，

窺視紅樹與彩雲舞動。

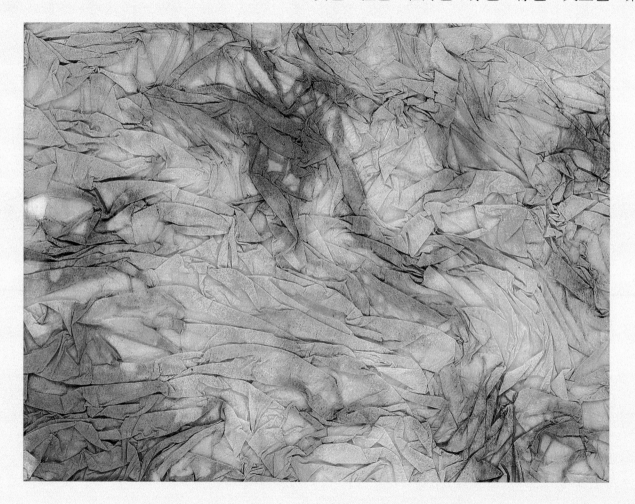

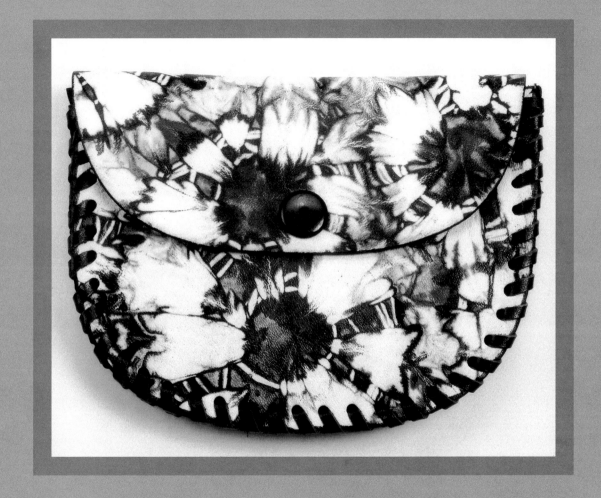

第四章 皮絞染篇

第一節 皮絞染的基本染色技法

一、材料（染料）

　　酸性含金染料，顏色分別爲藍色、黃色、金棕色、茶色、咖啡色、赤色、深紅色、橙色、橘色…等，染料4～5色即可。（可依個人喜好而選用）

二、基本工具

1. 橡皮筋、皮線、皮針
2. 三合板「皮寬約1～2公分」
3. 竹棒「打板」、木板、打洞工具（打洞棒）
4. 美工刀、剪刀、圖釘、尺、鉛筆、木槌、拋棄式手套
5. 毛筆或水彩筆3～4枝、調色盤
6. 強力膠、雙面膠、紙膠、厚紙板、報紙
7. 白皮、豬皮
8. 布丁杯、小臉盆

三、製作過程

（一）步驟（1）：綁定型（捆綁）

1. 首先要準備小臉盆，將水備用。
2. 先將白皮細光滑面朝上，浸泡於小臉盆中，稍作搓揉後，再輕輕的把白皮擰乾。
3. 接著以竹籤立於白皮中央，頂端用手捏出小皺摺。
4. 最後用橡皮筋加以固定。
5. 第一個步驟即告完成。

圖1

圖2

圖3

（二）步驟 (2)：染色（步驟 2 的圖例請參考 4 至 9）

1. 經過一週後，確定白皮已塑形，再度把白皮整個浸泡於小臉盆，使白皮完全浸濕，否則不易上色。
2. 開始上色，由淺至深：黃→菊→茶→紅→綠→藍→棕→黑色一個顏色一支筆，染料量要夠，稍留白面，色彩才會鮮豔好看。
3. 確定顏料乾後，開始以剪刀將橡皮筋拆除。
4. 要小心使用剪刀，以免傷到白皮或是手。
5. 第二個步驟即告完成。

圖 5

備註：
a. 步驟 1 及步驟 2 請參考圖例 1 至 9。
b. 皺摺要大小不一，才有層次的美感。
c. 皺摺的多寡、大小全依個人喜好而定。
d. 皺摺的摺數及數量越多越美，勿留白面。

圖 4

第二節 絞染的另一方法

不同的捆綁方式，造就出不同的紋樣變化。

圖6

圖8

圖7

絞染另一方法——Ｆ型染料做示範

1.準備用具材料：

(1) 東京線；(2) 針；(3) 剪刀；(4) 竹筷子；(5)Ｆ型染料（紫、綠、紅），依自己喜歡的顏色；(6)DABO（固定劑）；(7) 紅型更紗；(8) 蘇打灰；(9) 塑膠手套；(10) 報紙；(11)2 個白燒杯；(12) 毛筆數枝；(13) 熨斗；(14) 皮或 14×14cm 正方形白棉布；(15) 空杯數個；(16) 小湯匙；(17) 調色盤；(18) 臉盆；(19) 橡皮筋。

2.製作程序：構想造形→捆綁→調染料→上色→固定顏色→拆線→整燙→完成。

3.製作方法：

(1) 先將 14×14cm 的正方形的棉布依構想造形綁或折成自己喜歡的形狀。

(2) 在綁及纏繞時，尤其頭尾都一定要綁緊，布的部分即完成。

(3) 泡染料：

F型染料（小湯匙一匙平平）＋冷水攪拌均勻。

蘇打灰（小湯匙二匙平平）＋冷水攪拌均勻。

DABO（固定劑）＋冷水攪拌均勻。

再將（1）＋（2）先拌勻之後再＋（3）固定劑

一起再攪拌 ＝ 染液即完成。

(4) 再用毛筆塗色，畫在先前製作好的布上，頭、
尾、中間依自己的構想上色，使其均勻滲透，
不要折線，也不要水洗。

(5) 最後，用紅型更紗＋冷水拌勻成牛奶狀，與布
一起煮5～10分鐘，此時，固色即完成。

(6) 拆卸東京線，用水洗至無顏色。

(7) 整燙即完成。

第三節　絞染之範例

隨心所欲的創造，塑造出有趣又奇妙的圖紋造形。

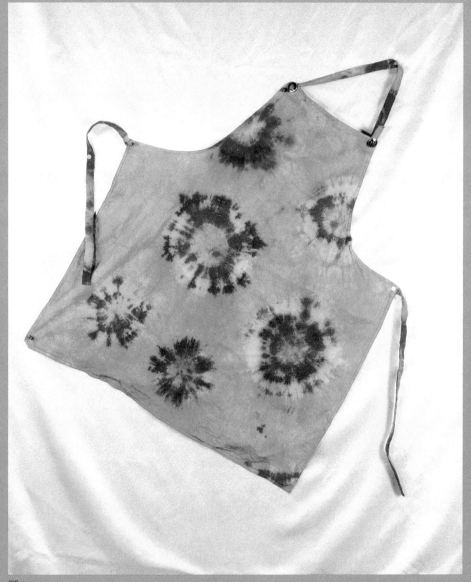

圖 9

皮絞染的製作過程

（一）步驟 (3)：裁剪

1. 圖 1-1：再把染皮攤平，盡量把染皮拉大拉平，以圖釘固定於三
　　　　　合板上。
　　圖 1-2：自然放乾或是用吹風機吹乾，使染後的皮定型變硬。

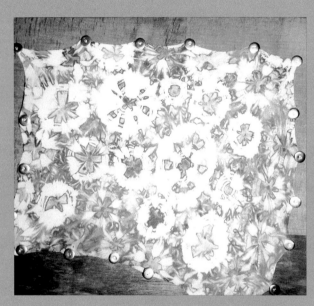

圖 1-1

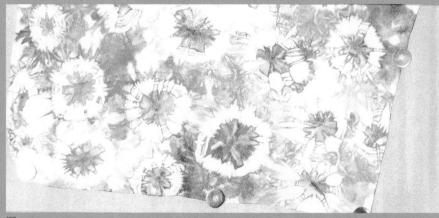

圖 1-2

2. 圖 2-1：黑豬皮正反面都可依個人喜好而定。
　　圖 2-2：定型後把黑豬皮內裡與染皮反面用強力膠黏合固定。
　　圖 2-3：強力膠使用時可用牙刷塗抹，以重疊方法塗抹，以防漏
　　　　　黏而產生空氣變成小氣泡。
3. 把模型板剪下，對照固定好的染皮及內裡，在內裡以螢光筆或紅
　　色筆描繪出模型的縫線與鈕釦位置，以利製作。
4. 圖 4-1：描繪後，把縫線的地方用剪刀剪下。
　　圖 4-2：畫鈕釦的時候要注意，位置一定要量好再畫，否則成形
　　　　　後，鈕釦會歪一邊，就失去整體感了。
5. 圖 3 剪裁及染色之後的正面如圖 5-1 及 5-2。
6. 第三步驟即告完成。

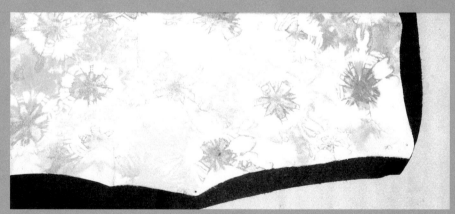

圖 2-1
圖 2-2
圖 2-3

圖 3

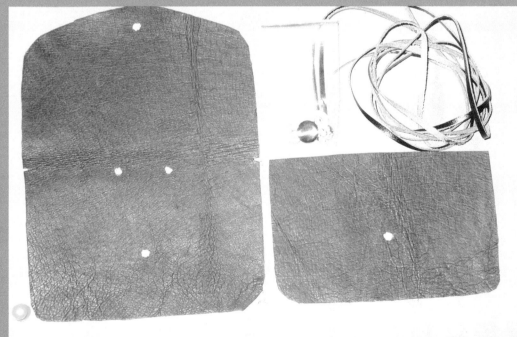

圖 4-1

圖 4-2

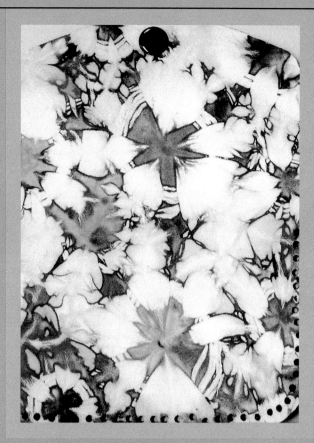

圖 5-1

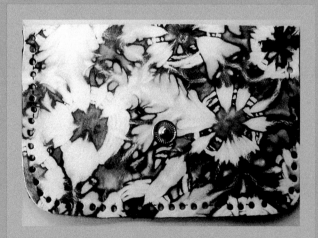

圖 5-2

（二）步驟（4）：釘鈕釦打洞縫製

1. 圖 1-1：在進行縫線時，要依皮包大小在決定固定的位置，
　　　　先將頭、尾、中（白皮24.5洞×黑色絨布17.5洞）
　　　　以東京線每4個洞要綁成一串，使其皮包不會搖擺
　　　　移動，以免皮包兩邊高度不平均。

　　圖 1-2：線頭先用強力膠固定黏於黑色絨布裡面，穿的弧度
　　　　要成L型，最後完成也要將線頭固定黏在黑色絨布
　　　　裡面。

　　圖 1-3：利用打洞釘、木槌、板塊在縫線處打洞，每一個洞
　　　　的間距為0.5公分，外圍線到釘口處也是0.5公
　　　　分。

　　圖 1-4：太小的洞孔要打大一點，以使黑豬皮線較好縫線。

2. 第四個步驟即告完成。

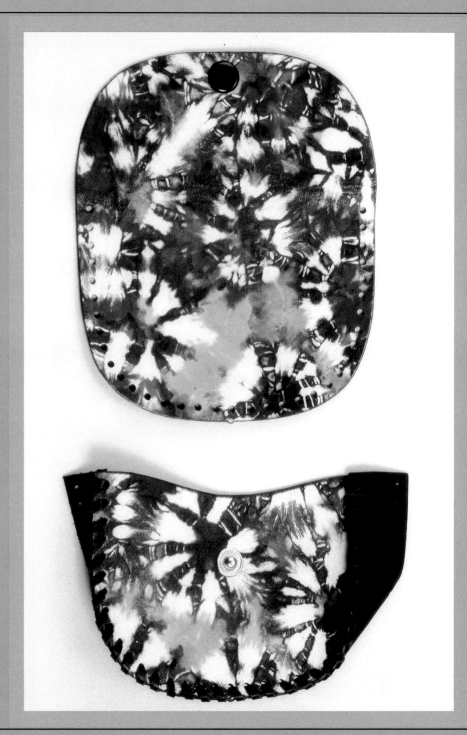

圖 1-1
圖 1-2
圖 1-3
圖 1-4

第四節　成品展示

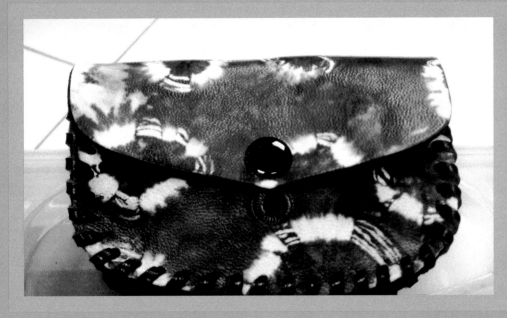

圖1　零錢包

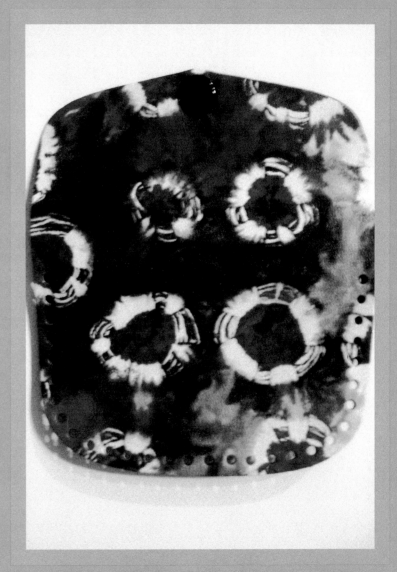

圖2　皮絞染

花花世界

　　靈活的運用，使絞染產生趣味與多變的效果，激發出自
我的創造能力，並且充分運用在日常生活的飾品中，以展現
美感、創造獨特，以及敏銳無窮的想像空間。

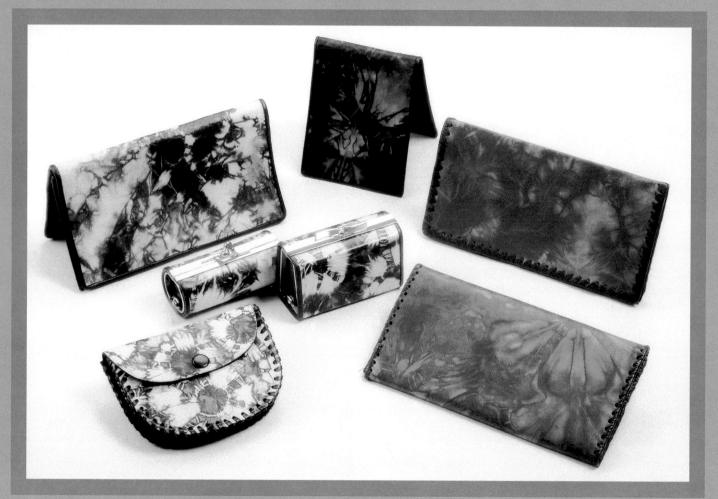

圖 1

心得分享

在剛開始學習製作過程中，難免會遭遇到小狀況及問
題；但只要花更多心思去克服、解決，相信你得到的不只
是結果的美麗，而是得到更多的過程體驗。

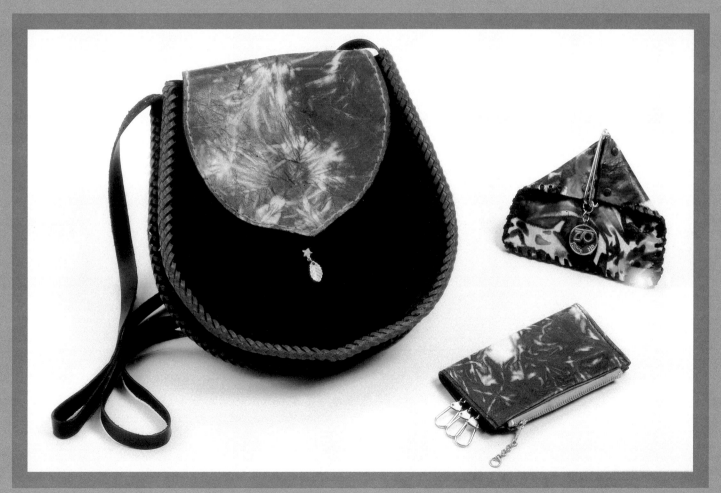

圖 2

第五章
植物染篇

第一節 何謂植物染？

　　天然染料是人類自古以來，陸續開發使用的傳統染料，它具有悠久的使用歷史，並且和人類的文化息息相關。

　　它的範疇包括：礦物性染料、動物性染料及植物性染料，由於取材的容易與價格的考量，而以植物性染料較為人類廣泛的使用，故天然染色常被係稱為植物染色。

　　植物性的染料有別於礦物性顏料的容易取得，以及有別於化學染料的可逆性及環保的特色，其種類繁多，色澤的深淺可隨著溫度的高低而產生不同的變化，因此廣受鄰近的日本所重視。臺灣目前亦有少數的藝術工作者開始在進行研究的工作。

運用植物染的技法，讓日常生活中的每件飾品增添
絢麗的色彩，以及造形上的變化效果。

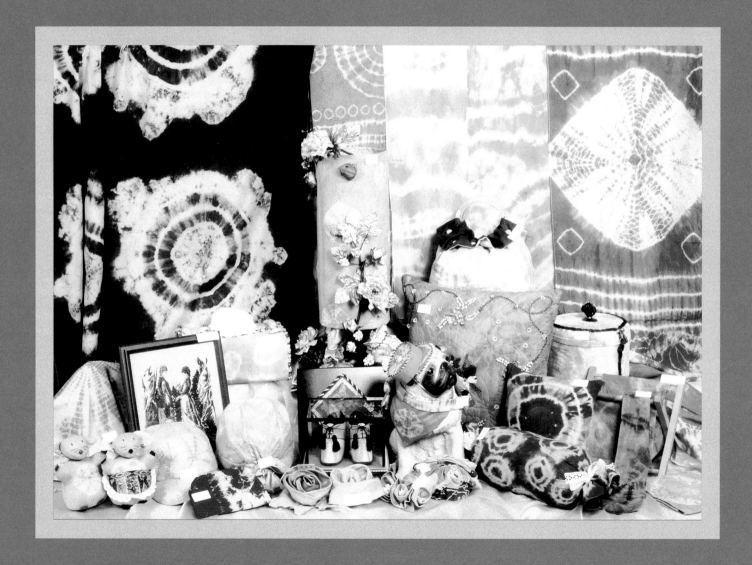

第二節 糊染篇

一、染色過程──以李子爲例

（一）染用材料

水、CMC10克一人份、李子3粒（顏色越深越好，果肉及皮務必爲紅色的）、宣紙（或棉紙）10張（14cm×14cm）。

（二）染用工具

磅秤、大鋁盆、量杯、溫度計、缽（用來搗汁的工具，如中藥房的搗藥工具）、大湯匙、小臉盆（直徑25～30cm以內）、中楷毛筆2支、牙籤或竹籤（有尖頭，以便繪圖）、B4白色影印紙數張、報紙數張、細的長圓棍、攪拌器（打蛋用）、醫生用合身開刀手套。

（三）製作方法

1.將李子皮（或李子皮＋果肉）放入缽裡搗碎至出汁爲止（絕對不能有顆粒）。

2.用大鋁盆煮300～500c.c.的水，溫度約在30度～60度之間。

3.在小臉盆中放入煮好的水及CMC10克，攪拌至透明狀（不能有顆粒或泡沫）。

4.用毛筆沾李子汁，滴幾滴在CMC透明液上（距離2cm～5cm）。

5.拿牙籤或竹籤在透明液上畫出喜歡的圖形。

6.將宣紙（或棉紙）平放在圖形上，直到圖形顯現出來。

7.再迅速拿起宣紙移至B4白色影印紙上，用細的長圓棍將宣紙（或棉紙）滾平。

8.晾乾，即完成。

二、單種植物的變化（1）

要訣提示

1. 咖啡
 - 將一匙咖啡和 1 / 3 的水混在一起，泡成濃咖啡。
 - 50 度～ 60 度的水加入 CMC。
 - 圖畫紙。（成品如圖 1）

2. 紅菜
 - 將紅菜裝入碗中，利用螺絲起子的木頭柄將其搗碎，再用布將菜渣包起來擠出汁液。
 - 10 秒後撈起紙張。（成品如圖 2）

3. 蕃薯葉數片
 - 將葉片洗淨、搗碎，用襯布將搗碎的葉子捆綁在裡面，以手擰乾讓汁液流入杯中（方便過濾）。
 - 50 度～ 60 度的水加入 CMC。（成品如圖 3）

4. 紅菜
 - 將一把紅菜的葉子部分裝在塑膠袋內，用刀背拍出汁液。
 - 45 度的水加入 CMC。
 - 3 ～ 5 分鐘後撈起紙張。（成品如圖 4）

圖 1

圖 2

圖 3

圖 4

三、單種植物的變化（2）

1. 綠茶粉一包

- 綠茶粉加水攪拌。
- 50 度～ 60 度的水加入 CMC。
- 8 ～ 10 分鐘後撈起紙張。（成品如圖 1）

2. 紅色玫瑰花 2 朵

- 將 2 朵玫瑰花花瓣放入小臉盆，用石頭將花瓣搗碎至出汁。
- 2 ～ 3 秒後撈起紙張。（成品如圖 2）

3. 櫻桃

- 將櫻桃加少許的水放入果汁機攪碎成汁。
- 櫻桃汁滴入水中後，立即將棉布放入水中。（成品如圖 3）

4. 山竹皮

- 將山竹皮去除果肉留下皮來製作，用雙手擠出汁液，切記要原汁。
- 50 度的水加入 CMC。（成品如圖 4）

圖1

圖2

圖3

圖4

四、二種植物的變化

1. 芹菜一把＋李子一顆
 - 將芹菜和李子搗碎成汁（約50分鐘），不可加水。
 - 40度的水加入CMC。
 - 5秒後撈起紙張。（成品如圖1）
2. 李子一顆＋火龍果一顆
 - 將李子皮和火龍果皮攪碎，加少許水形成汁液（約30分鐘）。
 - 40度的水加入CMC。
 - 10秒後撈起紙張。（成品如圖2）
3. 李子一顆＋火龍果半顆
 - 將李子皮用手剝下來（或用刀子削），放到碗中用棍子敲打出汁液（約50分鐘），再把汁液中的果皮 渣過濾出來；將火龍果肉放入紗布中擠壓出汁液，再把兩種混合應用。
 - 40度的水加入CMC。
 - 3秒後撈起紙張。（成品如圖3）
4. 五條紅蘿蔔＋紅菜
 - 將紅蘿蔔用果汁機攪成汁，同時將紅菜拿到臉盆中打到汁液出來為止。
 - 40度的水加入CMC。
 - 2～3秒後撈起紙張。（成品如圖4）
5. 芒果＋山竹
 - 將芒果和山竹用果汁機攪成汁，可加少許的水。
 - 40度的水加入CMC。
 - 1～2秒後撈起紙張。（成品如圖5）

圖1

圖4

圖2

圖3

圖5

五、三種植物的變化

1. 葡萄＋加州李＋紫高麗菜
 - 將葡萄、加州李＋果實、紫高麗菜放進小塑膠袋中，用重物打出汁，再把塑膠袋剪一小洞壓出汁液。
 - 古意紙。
 - 10 秒後撈起紙張。（成品如圖 1）

2. 紅蘿蔔一個＋紫高麗菜 1／4 顆＋蕃薯葉 20 片
 - 將紅蘿蔔、紫高麗菜、蕃薯葉分別放入果汁機加 100c.c. 的水打碎，不能有顆粒。
 - 40 度的水加入 CMC。（成品如圖 2）

3. 紅蘿蔔一個＋紫高麗菜 1／4 顆＋蕃薯葉 20 片
 - 將紅蘿蔔、紫高麗菜、蕃薯葉分別放入果汁機加 100c.c. 的水打碎，不能有顆粒。
 - 40 度的水加入 CMC。（成品如圖 3）

圖 1

圖 2

圖 3

第三節 絞染篇

一、染色過程——以洋蔥皮爲例

（一）染用材料

洋蔥皮（黃橙色外層皮膜，準備 140 克裝在絲襪內綁好）、40cm×40cm 純棉布 1 條（20 克）、40cm×40cm 純絲布 1 條（10 克）、14cm×14cm 純棉布 10 條（50 克）、14cm×14cm 純絲布 10 條（10 克）、小蘇打粉（35 克）、洗衣粉（35 克）、明礬粉（50 克）、水（水量務必覆蓋到布或染材的上面）。

（二）染用工具

橡皮筋、造型物（小石頭、小木板〔正方形、長方形或三角形等，邊長度約 5cm 以下〕、鈕釦、銅板、彈珠……）、線或繩（比較堅固的線或繩，最好是白色的，如東京線或細的童軍繩）、尖頭的剪刀（銳利，以利拆線頭）、褲襪、長竹筷（攪拌染材或布）、報紙數張、大湯匙（6cm）極小湯匙（4cm）各 1 支、2 條白布（當襯墊用，60cm×60cm）、長夾子（30cm 以上）、2 個大鋁盆、鍋子（有手把）、磅秤、溫度計、量杯、瓦斯爐、熨斗。

（三）製作方法

1. 先將小蘇打粉和洗衣粉用 50 度～ 60 度的溫水攪拌均勻，使其溶解，再把用手搓洗過的棉布和絲布放入，並加水（水量要覆蓋到布的上面，約2200c.c.）煮 50 分鐘，讓布精鍊退漿後，一定要洗乾淨。
2. 用明礬粉加水（約 1800c.c.）來浸泡乾淨的布，最少要泡 2 個小時以上（務必要攪拌，以利固色），浸泡後，將布洗乾淨、燙平。
3. 洋蔥皮放進鍋中加水（水量覆蓋到洋蔥皮上面）煮 50 分鐘後取第一次原汁，倒入另一個鍋子內。
4. 洋蔥皮重複煮兩次（水量要逐次減少），每次各煮 20 分鐘；將此兩次所萃取的染汁倒入第一次原汁的鍋子內混合，以備染色。
5. 把混合後的染汁及布再煮 20 分鐘（加強固色，使顏色更鮮明）後熄火，浸泡 10 ～ 30 分鐘，其過程中要不斷的攪拌，否則會發霉。
6. 染完後，取布漂洗，不要搓揉，放在陰涼處直接晾乾。

二、（綁）絞染技法示範

　　利用竹棒與橡皮筋或棉繩，綁出各種不同紋理的造形。

三、染布裝飾的應用範圍與實例——盒飾類

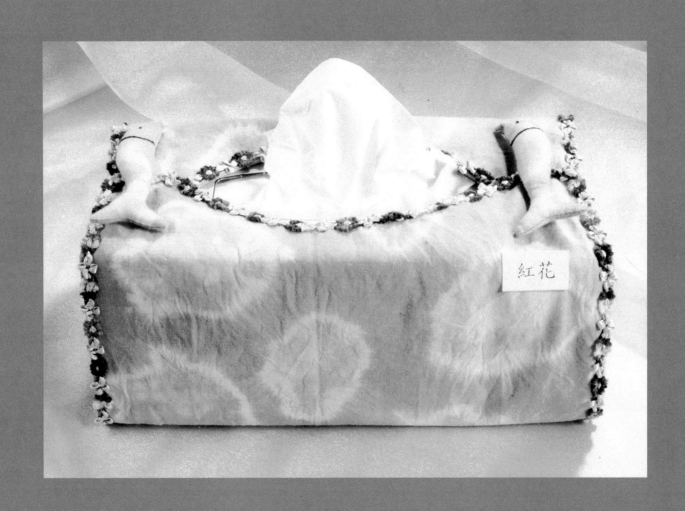

紅花

四、染布裝飾的應用範圍與實例──筒罐飾類

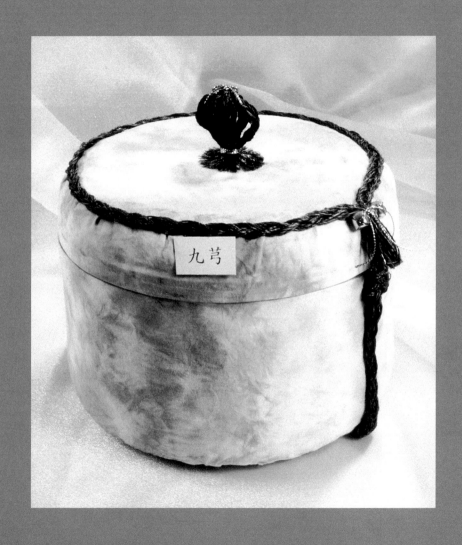

九芎

五、染布裝飾的應用範圍與實例──圈飾類

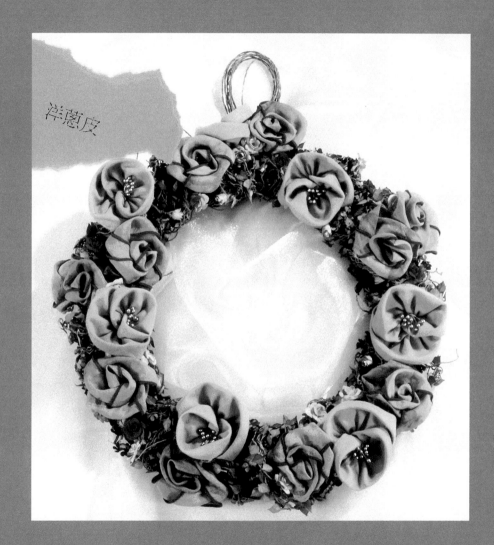

洋蔥皮

六、染布裝飾的應用範圍與實例——桌飾類

七、染布裝飾的應用範圍與實例——擺飾類

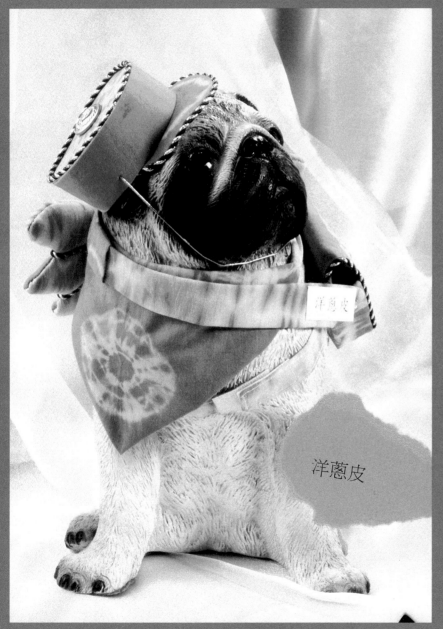

洋蔥皮

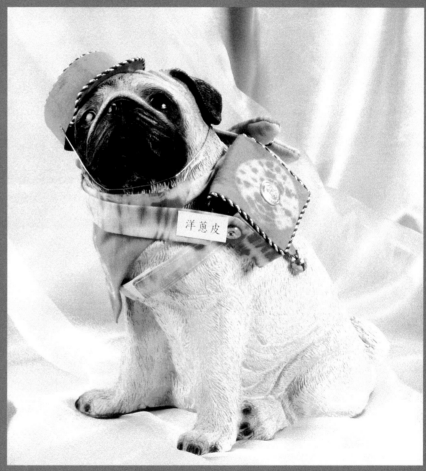

八、染布裝飾的應用範圍與實例——帽飾類

九、染布裝飾的應用範圍與實例
──文具飾類

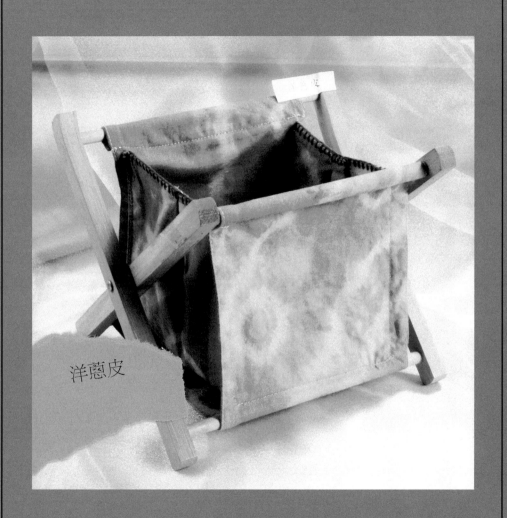

洋蔥皮

十、染布裝飾的應用範圍與實例
──胸飾類＆頭飾類

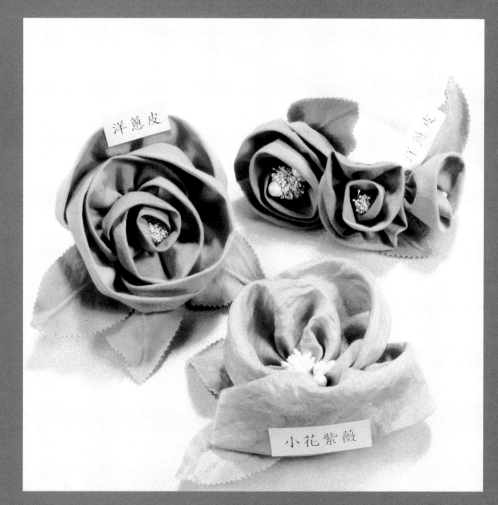

洋蔥皮

小花紫薇

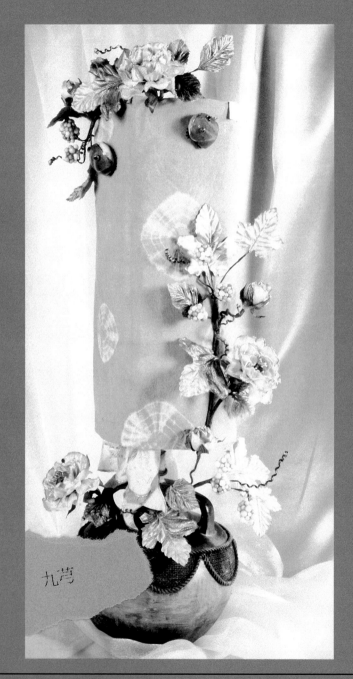

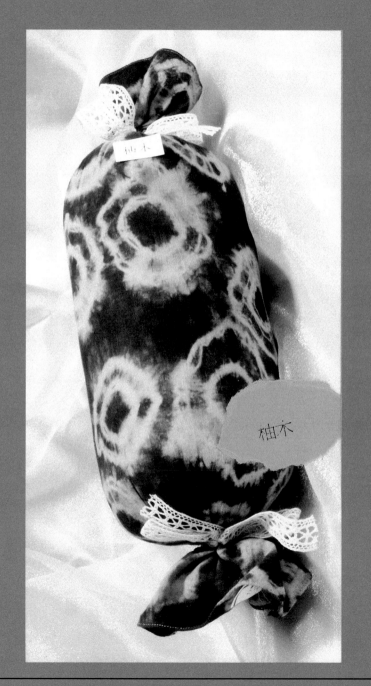

十三、染布裝飾的應用範圍與實例
——床飾類（2）

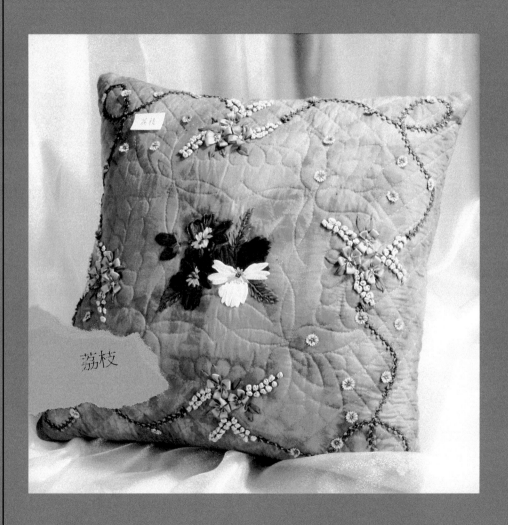

十四、染布裝飾的應用範圍與實例
——床飾類（3）

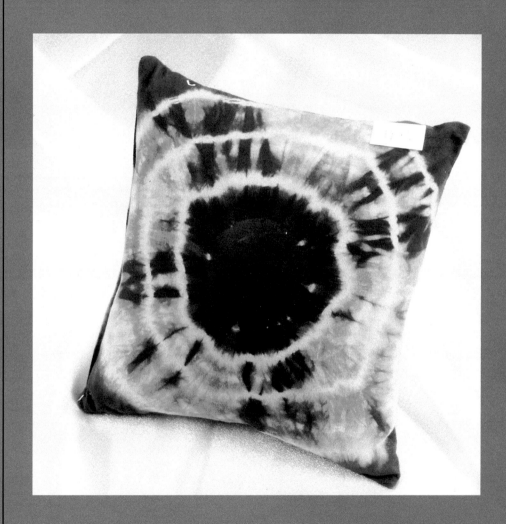

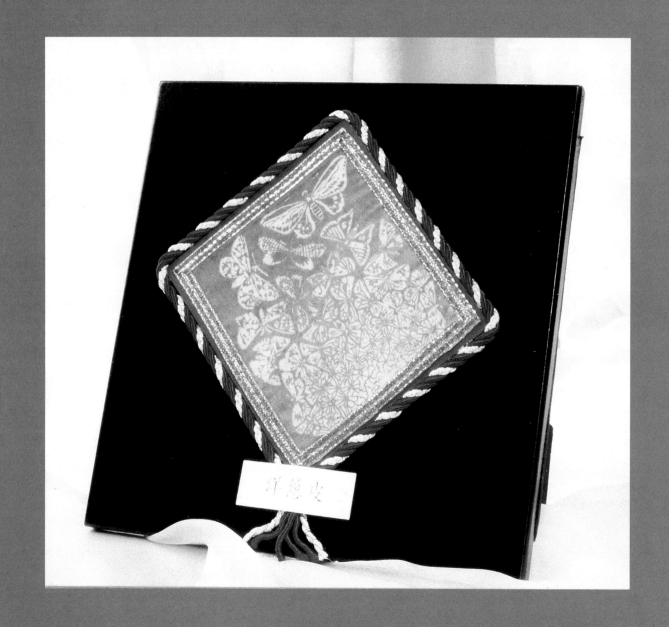

十六、染布裝飾的應用範圍與實例
——圖飾類（2）

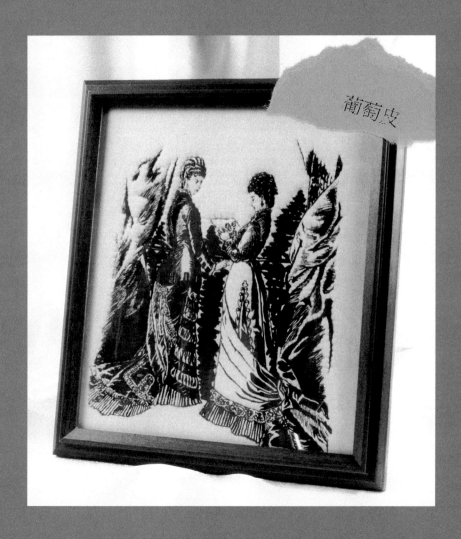

葡萄皮

十七、染布裝飾的應用範圍與實例
——手提袋飾類（1）

十八、染布裝飾的應用範圍與實例
──手提袋飾類（2）

十九、染布裝飾的應用範圍與實例
──手提袋飾類（3）

第六章 印染篇

第一節 何謂印染

發泡印墨成品

壓印的方式將圖案印染於纖維製品上的過程稱爲「印染」。在初期是以「絹」做爲製版網材，所以印染也叫做「絹印」。近來由尼龍絲網、特多龍絲網和不銹網絲網，已普遍取代絹網，因此在印刷界廣稱爲「網版」印刷。此外，印墨的染劑也是一門學問，如下圖較爲特殊的發泡印量所印製之範例。印染藉由在歷史上已經存在很久了，但往往多數都是以手工來操作、製作，直到 1776 年左右方才開始使用機器來操作。

第二節 製作工具

1. 賽路路片（投影片）
2. 刮刀、刮槽各一支
3. 毛筆小楷一支
4. 開明墨汁一罐
5. 牛皮紙膠帶
6. 不傷紙膠帶
7. 吹風機
8. 美工刀或剪刀

9. 厚紙板
10. 海綿
11. 沙拉脫或洗衣粉
12. 清潔劑（穩潔）
13. 抹布
14. 湯匙（一色一支）
15. 筷子五雙

16. 鞋帶（一人一條）
17. 滑石粉（痱子粉）
18. 明膠帶
19. PUC 2" 膠帶
20. 粉彩紙、黑色壁報紙
21. 絹框（8K 或 16K）
22. 圖片（2 至 5 張）

23. 壓口噴霧機噴槍
24. 眞空吸氣紫外線晒版機 3K.W 紫外線晒版燈
25. 沖版機（請參考第六頁）
26. 烘版機（請參考第五頁）
27. 平刷、紙杯（5 個）
28. 報紙（5 至 10 張）

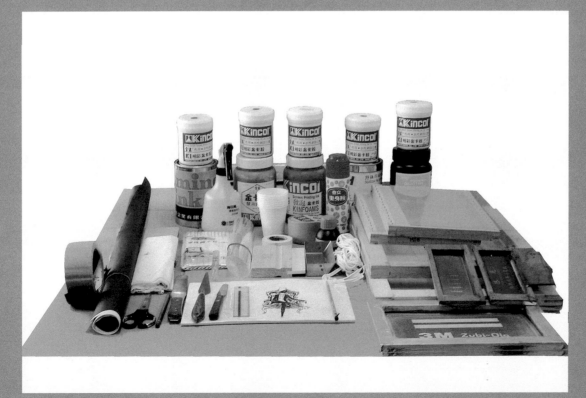

一、眞空吸氣紫外線晒版機

1. 平放機心下來。
2. 先擦拭玻璃乾淨。
3. 將網版和描繪好的圖片面對面貼上，爲了防止曝光，在背面加上一層海綿及壁報紙包緊。
4. 再將包好的網版放置於版面正中間，再加上鞋帶。（ps：切記鞋帶一定要放置於網版上，否則機器就不能吸氣感應。）
5. 在開動機器吸氣，待氣吸足後。
6. 將版面放垂直。
7. 晒版紫外線燈設定成時間約85秒。
8. 轉開動，待時間到，再放回水平面。
9. 打開吸氣晒版機，將裡面的網版拿去浸泡在水箱裡。
10. 待3～5分鐘後，拿起置於架上用沖版機沖去不用的乳劑，直到乾淨爲止。
11. 再用乾淨的吸水布吸乾就可以或吹風機吹乾。

眞空吸氣紫外線晒版機

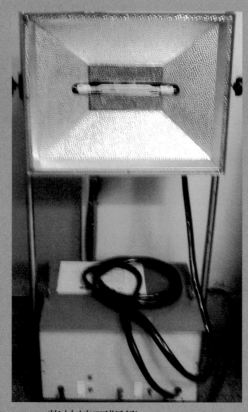

3K.W 紫外線晒版燈

眞空吸氣紫外線晒版機

二、沖版機 A 與 B 使用方法

1. 先裝一桶水放在沖版機旁邊。
2. 再放「進水管」和「出水管」。
3. 先試皮帶，轉一下（往下轉，是否會轉動）。
4. 沖版機的開關橫的表示關（——），直的表示開（｜｜）。
5. 噴水把手也是橫的表示關（——），直的表示開（｜｜）。
6. 使用完畢後，水桶要拿開，而「進水管」和「出水管」一定要綁整齊，即完成。

沖版機 A

沖版機 B

三、烘版機

1. 轉右側開關。
2. 設定溫度 55℃～60℃之後打開 1、2、3 電源（1、2 是溫度開關，3 是總電源）。
3. 等溫度達到 55℃之後將框放至機器內。
4. 網版沖洗後，從第一層放起。
5. 依序再放第二層、第三層⋯⋯。
6. 設定 55℃（到 55℃自動降溫，燈會熄滅）。
7. 烘版時間為 5～10 分鐘，乾燥後，即可取出，塗布乳劑及晒版。
8. 顯影後，擦拭乾淨再來烘乾。
9. 約 10 分鐘乾燥後，網版就可拿出來印刷。

第三節　製作材料

一、水性網版印墨或網版水性乳劑（紅、黃、藍、綠、褐、黑、白）7色。

二、感光乳劑一罐。

三、偶氮鹽粉一罐。

四、粗胚布 30×30 cm。

第四節　選擇圖片方法

一、手法種類：有手繪、影印兩種。

二、找圖技巧：可依自己的喜愛，尋找適當的圖片，例如：

　　（一）可依風格或派別來找尋圖片，抽象派、寫實派、印象派……。

　　（二）或是以圖騰，強調文字、線條，也是別有一番風味。

　　（三）或是以人物來寫真，可為真實人物或是卡通圖案人物，重要的是線條需清晰黑白分明即可。

第五節　描繪圖稿

一、在投影片上灑痱子粉少許，將多餘的痱子粉擦拭以除去表面的油脂，使墨汁容易畫上而不致被排開。

二、將預選圖片放在投影片下，不傷紙膠固定四周，必免它滑動。

三、用開明墨汁以小楷毛筆描繪圖稿，依圖片設計將著色部分全部描黑，多次描繪至無法透光即可。

四、在描繪圖稿時，投影片不可折損，否則印製時容易失敗。

第六節 製作流程

選圖→描圖→擦網版→洗網版→吹乾→上感光乳劑→吹乾→貼賽路路片（絹框正面與圖片正面相對紙膠固定）→固定海綿包黑色壁報紙→放到眞空吸氣紫外線晒版機（放置鞋帶）→眞空吸氣紫外線晒版機感光→泡水（顯影）→壓口噴霧機噴槍→烘乾→網版貼邊框→調色墨→印製→作品完成。

步驟（一）：製作網版

- 將感光乳劑和偶氮鹽粉混合攪拌均勻，直到無泡沫爲止（若無攪拌均勻會有黑色顆粒）。
- 將感光乳劑倒入刮槽中，絹框傾斜 45 度，正面由上往下（上一次、下一次、背面再一次），共三次。
- 絹框正反面上感光乳劑後，用吹風機吹到全乾爲止（不沾手），若無全乾，感光後，噴槍一噴即會剝落，圖片無法完整呈現。
- 絹框正面與賽路路片圖片正面相對紙膠固定，上下左右各留 2.5 至 3 cm，反面放海綿，包黑色壁報紙。
- 將包裹黑色壁報紙完成的絹框送至晒版機排放，圖片朝下（絹框上一定要覆蓋鞋帶，否則機器無法感應）。開機吸氣約 2～3 分鐘（直至海綿凹陷）直立照射紫外線設定 80 秒。
- 感光完馬上將壁報紙、海綿、投影片拆下，絹框馬上泡水顯影，對準圖案用噴槍噴（距離 10 cm），太近會使網版沖壞，高壓噴槍（距離 30 cm）噴至感光乳劑掉落爲止，放置烘版機吹乾。

步驟（二）：製作網版貼邊

- 絹網製版完成後，必須把絹網與木框交接處，用牛皮紙膠帶或是 PUC 2" 膠帶密貼起來。
- 正面要先貼外側左右長邊，在貼上下兩短邊。
- 貼內側時，先貼內側上下兩短邊，在貼左右兩長邊。
- 貼時不可太靠近畫面，否則會影響印刷時印壓不均，使畫面色調不均。

<table>
<tr><td>

備註 1（網版貼邊的目的）

a. 防止印墨自框邊縫隙外露，污染了被印物。

b. 保護木框使不被污染。

c. 保護網版邊緣，不受磨損。

d. 保護框內側邊緣，不會存留色料，換色時以免被殘存色混入，發生混色污染現象。

備註 2（修補網版）

用毛筆沾感光乳劑再次描繪，修補圖片損壞部分。

</td><td>

步驟（三）：上色

① 1-1 將色墨攪拌均勻。

　 1-2 使用粗胚布時，必需先水洗退漿再整燙，取 30×30 cm 或依圖片大小自定。

　 1-3 桌面鋪報紙備用。

　 1-4 將紙張或布料放置報紙之上。

　 1-5 將絹框擺放定位。

② 2-1 放置調配好的色墨適量。

　 2-2 絹框兩邊按壓固定，刮刀由上而下刮一次，切記不可重覆來回刮拭。

③ 3-1 作品完成後，並放置自然晾乾。

　 3-2 清洗網版，以沙拉脫並用刷子刷洗乾淨，晾乾保存。

</td></tr>
</table>

圖 1-1, 1-2, 1-3, 1-4

圖 2-1, 2-2, 2-3

圖 3-1　3-2

一、要訣提示

（一）要使用的顏色依分次用牛皮紙膠帶黏貼，並且把所需要印製的部分割下準備上色。

（二）當你要製作一次色或單色時，請參考第 156 頁網版製作範例來說明，例如：如果只要用單色的色墨來製作時，在網版上只需放一個顏色，如：紅、黃、藍、綠、紫…等，用刮刀由上而下刮下即可，此時第一色就產生了。

（三）如果要使用 2～3 次色時，也請參考第 156 頁之圖，網版製作範例即可。也就是說，使用兩色時只要在網版上放兩色，例如：紅、藍、或是紅、黑來製作；使用三色時就要放三個顏色，例如：淺藍色、藍色、深藍色，都要把油墨放置網版上方，由上而下刮下，此時 2～3 色即完成。

（四）如果要做四色以上的顏色或要變換顏色時，以最簡易的方法，如圖 p158～159 頁，不管你要五色、六色、七色……多種顏色等，就用牛皮紙膠帶或 PUC 2" 膠帶，覆蓋起來，把不要的部分貼起來，留白的部分就是你所需要的顏色了，以此類推，顏色越多，牛皮紙膠帶更換的次數也就隨著增加，此時，多種顏色就不斷的出現了，即完成多次色的印法。

二、上色圖例 1

～（分階段印製）～

（一）例如：我要用紅色，我就只留眼
　　　睛紅色的部分。

（二）例如：我要用四個相同的顏色，
　　　我就依構圖上的圖案挖出四個空
　　　白處填我自己要的顏色。

（三）如果要變更其他的色彩或五色以
　　　上也是此種方法不斷的變更牛皮
　　　紙膠帶，也是要割你所需要的圖
　　　案，留白之後在構思你所需要的
　　　顏色，一層一層的加上去，此時
　　　即完成。

三、上色圖例 2

～（分階段印製）～

圖 1

圖 3

圖 2

1. 例如：圖 1、圖 2 他要表現橄欖色的公雞，即鵝黃色的公雞，他也是要把圖案覆蓋起來，他就像臉譜製作方法一樣，只割留白的部分，塡上所需要的橄欖色及鵝黃色。

2. 例如：圖 3 ～ 5 也就以此類推，一層一層的加上去而來的，他所製作的方法，就如上所描述的雷同變換而來的，此時即完成。

圖 4

圖 5

四、成品完成

　　你算算看這裡總共有幾色，我更換幾次牛皮紙膠帶就是換了幾次顏色，所呈現出來的效果，你試試看吧！

圖 6

圖 7

圖 8

成品完成

圖片來源特別感謝臺南女子技術學院服裝設計系，由蘇雅汾老師所帶領，參與 2003 年中華民國紡織拓展學會所舉辦「第十三屆織品設計新人獎」榮獲佳作的同學——陳乃菜、許巧鈴、劉渝甄、鄭琇瑛、郭明穎、夏嬅玲同學所提供。

五、心得

　　印染在製版上有點困難，需非常細緻小心全神貫注。在每個階段、細節都要小心注意，印染過程、手續較爲繁多，其中稍有疏失則無法呈現完美的作品，在時間方面必需掌握控制的恰到好處，只要把重點掌握好就能做出好的網版。

參考書目

	作者 / 編譯	書　　名	出　版　社	年 / 月
1	蘇雅汾	皮雕技法的基礎與應用（THE BASIC TECHNIQUE OF LEATHER SCULPTURE AND ITS APPLYING	北星圖書事業（股）公司	1986/08
2	STEFEN BERNATH	Garden Flowers Coloring Book	Dover Publications, Inc.,	1975/03
3	彥坂和子	皮雕手工藝	春雨出版皮雕叢書 ③	1981/04
4	陳素霞	皮革藝術	四海電子彩色製版股份有限公司	1981/06
5	重頭幸代	レザークラフト	ムツマヤ	1982/08
6	下川麻耶	麻耶と革と花唐草	革の店 しもかわ	1982/11
7	Al Stohlman	Classic Patterns, Volume III	Tandy Leather Company	1982
8	Al Stohlman	Coloring Leather	Tandy Leather Company	1985
9	莊世琦	染色技法 1・2・3	雄獅圖書（股）公司	1987/06
10	邱顯德一企劃總編輯	皮雕藝術技法（30）	活門出版公司	1990/07
11	新形象出版公司編輯部	皮雕藝術技法	新形象出版事業有限公司	1990/07
12	Heather Griffin & Margaret Hone Pam Dawson	Introduction to Batik	North Light Books	1990
13	Pam Dawson	Painting on silk Images of Africa	Search Press Ltd.	1992
14	Pam Dawson	Inspirational Silk Painting From Nature	Search Press Ltd.	1992
15	Jacqueline Taylor	Painting &Embroidery On Silk	Cassell	1992
16	Diane Tuckman and Jan Janas	Creative Silk Painting	North Light Books	1995
17	Diane Tuckman and Jan Janas	The Best of Silk Painting	North Light Books	1997
18	Jill Kennedy/Jane Varrall	Silk Painting Techniques And Ideas	B.T. Batsford, London	1997

	作者 / 編譯	書　　　　名	出　　版　　社	年 / 月
19	山崎青樹	草木染技法全書 II 型染・引き染の基本	株式会社美術出版社	1997/09
20	山崎青樹	草木染技法全書 III 木綿染の基本	株式会社美術出版社	1997/10
21	有限会社 桜風舎	創作市場――第 16 號織染に遊ぶ	マリア書房	2000/04
22	Kari Lee	Gorgeous Leather Crafts	Lark Books, a Division Of Sterling Publishing Co., Inc.	2002/01
23	あうきかずこ	フリーレース	日本ウオーク"社	2002/03
24	竹口正務 / 吉川智香子	創作市場――第 31 號織染に遊ぶ	マリア書房	2002/03
25	彦坂和子	革の手芸	株式会社日本ヴォーグ社	2002/06
26	我那霸陽子 辻岡ピギー	染めるって樂しい！	文化出版局	2002/07
27	寺西登喜	革の染め花	株式会社日本ヴォーグ社	2002/09
28	劉碧霞	皮雕的世界	水牛出版社	2002/11
29	福島 条子	金唐革	株式会社求龍堂	2003/03
30	高橋誠一郎	藍染おりがみ絞り	染織と生活社	2003/09
31	陳亮運	印染設計與創意	商鼎文化出版社	2004/01
32	平月舍	日本の自然布	吉田眞一郎	2004/01
33	Chris Rankin	Terrific T-Shirts	Lark Books, a Division Of Stering Publishing Co., Inc.	2004
34	佐籐能史	染織アルファ月刊	株式会社染織と生活社	2004/02/07/09
35	葉明福	自己動手作創意皮雕	福地出版社	2004/05
36	エセル・メレ	植物染色	慶應義塾大学出版会株式会社	2004/12
37	工芸集団・游	革で織る	大日本印刷株式会社	昭和 60/06
38	川合京子	革のニューブローチ	株式会社 主婦の友社	昭和 61/06

	作者 / 編譯	書　　名	出　版　社	年 / 月
39	森 悦子	浮き彫り染のファンタジー	株式会社 協進ヱル	昭和 60/06
40	森下雅代	革でつくる―造形の基礎	泰流社	昭和 59/11
41	森下雅代	革でつくる―技法の展開	泰流社	昭和 59/09
42	谷 保仁	革の創作	株式会社主婦の友社	昭和 59/12
43	川合京子	革の色つけ	株式会社主婦の友社	昭和 54/08
44	山崎青樹	草木染の事典	株式会社東京堂出版	昭和 56/03
45	川合京子	ァザミ バッグ専科	株式会社主婦の友社	昭和 58/09
46	川合京子	革の色つけ	株式会社主婦の友社	昭和 51/09
47	森 悦子	やさしい浮き彫り染	株式会社 協進ヱル	昭和 58/06
48	石川とよ子	レザークラフト	株式会社グラフ社	昭和 54/07
49	田波清治	革の技法とデザインによる花模様・幾何模様 65 種圖案集	（株）マコー社	昭和 59/07
50	金子 保　井手富子	Arabesque & Figure Carvings	（株）タモン・レザークラフトセミナー	昭和 58/05
51	郷　裕隆	郷　裕隆の布戲絵	株式会社婦人生活社	平成 11/04

國家圖書館出版品預行編目資料

皮雕技法的基礎與應用．進階篇 / 蘇雅汾著．—
二版．— 新北市：全華圖書，2017.09
　　面；　公分
ISBN 978-986-463-667-9（平裝）

1. 皮雕

936　　　　　　　　　　　　　　　106016723

皮雕技法的基礎與應用—進階篇

打敲篇、皮雕篇、水晶染篇、皮絞染篇暨織物染整技法之植物染篇與印染篇

THE BASIC TECHNIQUE OF LEATHER SCULPTURE AND ITS APPLICATION
— ADVANCED CHAPTER

BEATING CHAPTER, LEATHER SCULPTURE CHAPTER, CRYSTAL DYEING CHAPTER, LEATHER TIE-DYEING CHAPTER;
AND PLANT DYEING AND PRINTING / DYEING CHAPTER OF TEXTURE DYEING AND PROCESSING TECHNIQUES

作　　者／蘇雅汾

發 行 人／陳本源

執行編輯／陳俐伶 • 余麗卿

攝　　影／郭子龍 • 唐博容

封面設計／王博昶 • 蘇雅汾 • 余麗卿

出 版 者／全華圖書股份有限公司

地　　址／新北市土城區忠義路 21 號

郵政帳號／0100836-1 號

印 刷 者／宏懋打字印刷股份有限公司

圖書編號／0551801

二版一刷／2017 年 10 月

定　　價／650 元

Ｉ Ｓ Ｂ Ｎ／978-986-463-667-9（平裝）

全華圖書 www.chwa.com.tw

全華網路書店 Open Tech／www.opentech.com.tw

若您對書籍內容、排版印刷有任何問題，歡迎來信指導book@chwa.com.tw

臺北總公司（北區營業處）
地址：23671 新北市土城區忠義路21號
電話：(02) 2262-5666
傳真：(02) 6637-3695、6637-3696

南區營業處
地址：80769高雄市三民區應安街12號
電話：(07) 381-1377
傳真：(07) 862-5562

中區營業處
地址：40256 臺中市南區樹義一巷26號
電話：(04) 2261-8485
傳真：(04) 3600-9806